飞乐鸟 著

基础入门

中国传统水墨画

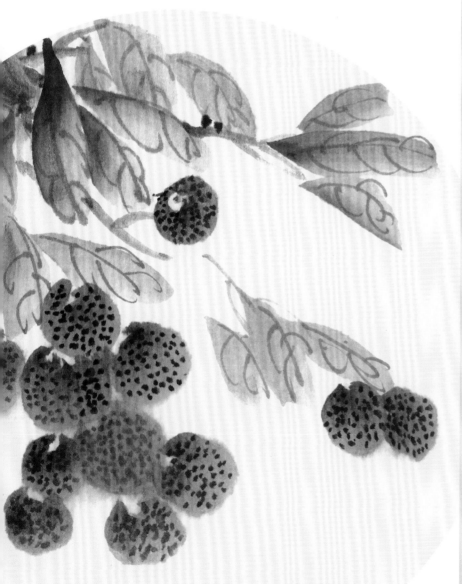

電子工業出版社·

Publishing House of Electronics Industry

北京·BEIJING

图书在版编目（CIP）数据

中国传统水墨画基础入门 / 飞乐鸟著 . — 北京 : 电子工业出版社 , 2023.6

ISBN 978-7-121-45160-7

Ⅰ . ①中… Ⅱ . ①飞… Ⅲ . ①水墨画－国画技法 Ⅳ . ① J212

中国国家版本馆 CIP 数据核字 (2023) 第 036173 号

责任编辑：张艳芳　特约编辑：马　鑫

印　　刷：北京宝隆世纪印刷有限公司

装　　订：北京宝隆世纪印刷有限公司

出版发行：电子工业出版社

　　　　　北京市海淀区万寿路 173 信箱　　邮编：100036

开　　本：889×1194　1/16　　印张：8　　字数：256 千字

版　　次：2023 年 6 月第 1 版

印　　次：2023 年 6 月第 1 次印刷

定　　价：59.80 元

凡所购买电子工业出版社图书有缺损问题，请向购买书店调换。若书店售缺，请与本社发行部联系，联系及邮购电话：（010）88254888，88258888。

质量投诉请发邮件至 zlts@phei.com.cn，盗版侵权举报请发邮件至 dbqq@phei.com.cn。

本书咨询联系方式：（010）88254161 ～ 88254167 转 1897。

前 言

春雨惊春清谷天，夏满芒夏暑相连。秋处露秋寒霜降，冬雪雪冬小大寒。

一首《二十四节气歌》传承着祖辈留下的古老智慧和传统文化。二十四节气的申遗成功，更大幅提高了人们对传统文化遗产的重视。

水墨画技法与传统节气文化相结合是本书的一大特点。本书以中国传统绘画的形式来表现二十四节气不同的气候特点，在每个时节的表现上，还配有与节气相关的古诗词。此外，节气与人们的生活习惯息息相关，所以除了充满节气氛围的诗与画，书中还展现了与节气相关的美食。

全书按照春、夏、秋、冬的四季顺序来展现二十四节气，在绘画风格和绘画技巧上相对简单，构图上采用了大量的留白，这样能让更多喜欢水墨画又不敢去尝试的朋友轻松地绘制出充满诗情画意的水墨画作品。

让我们一同去领略二十四节气所带来的传统之美吧！

目 录

第一章　基础知识

第二章　春

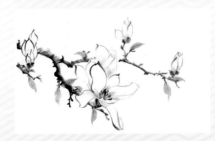

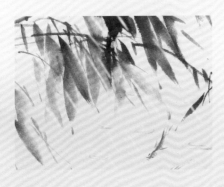

第三章　夏

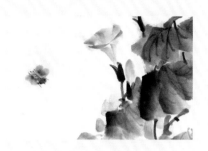

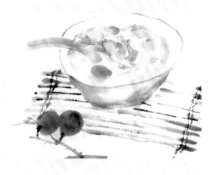

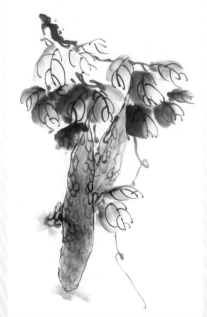

第四章　秋

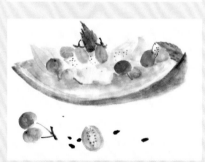

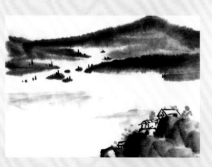

第五章　冬

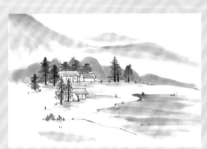

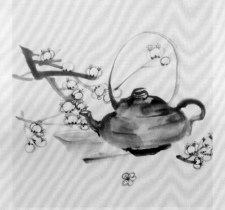

基础知识

在本章中，我们会从最基本的文房四宝开始讲起，通过学习笔墨纸砚的基本知识，了解它们的使用方法与特性，最后介绍基础调色方法等。

一、笔

毛笔是起源于中国的传统书写工具和绘画工具，用禽或兽的毛制作而成，被列为文房四宝之一。

（一）笔的分类

毛笔的种类很多，根据使用的材质可以大致分为狼毫、羊毫和兼毫。

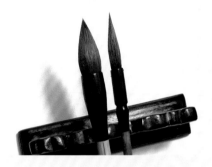

狼毫：弹性较好，一般用于勾勒水墨画中的树枝或树干。

兼毫：弹性和吸水性适中，勾勒和染色都能胜任。

羊毫：吸水性强，多用于染色及绘制大面积色块。

（二）笔的挑选

好的毛笔讲究"尖""圆""健""齐"，接下来介绍挑选毛笔的基本方法。

"尖"指笔尖一定要尖。

"圆"指笔肚在吸水后要变得圆润饱满。

"健"指毛笔要有一定的弹性。

"齐"指当笔锋散开时，笔锋是整齐的。

（三）本书范例常用笔

为了方便大家学习，这里介绍本书在不同的绘制情况下都运用了哪些种类的毛笔。

在绘制小面积笔触时，大多使用兼毫笔绘制。

勾勒细节部分，例如枝干，大多使用狼毫笔绘制。

羊毫笔用于渲染画面或绘制大面积色块。

本书所提及的细笔均为勾线笔，用来绘制叶脉、花蕊等。

二、墨

文房四宝中除了笔，还有墨、纸、砚，下面介绍墨的种类以及"墨分五彩"。

（一）墨的种类

关于墨的种类，除了我们熟知的以形态来区分的墨汁和墨锭，如果以制作材质来区分，墨还分为"松烟墨"和"油烟墨"。

"松烟墨"的墨色相对沉稳，用它来绘制写意画效果更佳。

"油烟墨"的墨色光亮乌黑，用它绘制工笔画，画面更有光泽。

（二）墨分五彩

绘画时除了对墨的选择，对于墨的颜色和层次的把握也是必须掌握的基本技能。

焦墨：直接从墨汁瓶倒出的墨即焦墨。

浓墨：在焦墨中加入一成清水为浓墨。

重墨：在焦墨中加入二成清水为重墨，其相较浓墨要淡。

淡墨：淡墨的比例为六成清水，四成墨汁。

清墨：清墨最淡，清水占八至九成。

（三）一笔绘制不同的墨色

无论是用墨还是用色，用一笔去表现笔触和墨色的变化是比较基础的画法，例如绘制树叶、远山等。

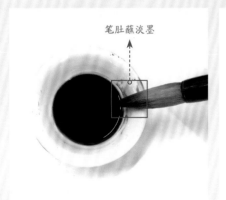

笔肚蘸淡墨

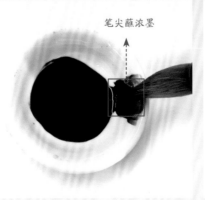

笔尖蘸浓墨

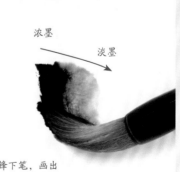

浓墨

淡墨

侧锋下笔，画出墨色变化的笔触

用笔肚蘸取淡墨，刮去多余的墨。

为了绘制出墨色的层次，用笔尖蘸浓墨。

侧锋下笔，一笔绘制出有浓淡变化的笔触。

三、纸

画水墨画当然离不开纸，而且水墨画用纸的种类也比较多，下面讲述纸的分类以及具体区别。

（一）纸的分类

绘画的类型不同，使用的纸张也各异，一般有"生宣""熟宣""夹宣"之分，本书中的范例多采用生宣或夹宣进行绘制。

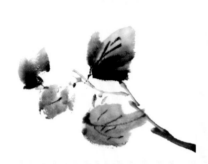

生宣：泅墨效果明显，吸水性强，通常用于绘制写意画。

熟宣：吸水性较弱，基本不泅墨，多用于绘制工笔画。

夹宣：夹宣吸水性弱于生宣，其属性介于生宣和熟宣之间，多用于绘制写意画，相对比较容易控制墨色。

（二）宣纸的挑选

在挑选宣纸时也有一些标准和技巧可以参考，具体如下。

 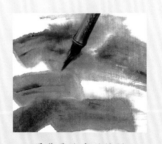

纸张白而不亮

好宣纸并非纯白色的，而是略微偏黄，白而不亮的。

竹帘状纹理

好宣纸透光后可以明显看到纸中的竹帘状纹理。

墨色层次表现较好

纸张能很好地表现墨色丰富的层次。

纸张有韧性

纸张手感厚实、温润，而且拉扯时有一定的韧性。

（三）宣纸的吸水性

不同类型的纸张的吸水性不同，因此需要通过了解纸张的吸水性，以及控制水分的方法，帮助我们更好地绘制水墨画。

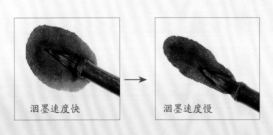

泅墨速度快 → 泅墨速度慢

笔上水分多，泅墨速度太快，不能直接绘制。可利用废纸吸干多余水分，得到适合的泅墨效果。

同类宣纸的吸水性相同，所以，泅墨速度与含水量有关。含水量多，泅墨速度快；含水量少，泅墨速度慢。

四、砚

砚虽然也是文房四宝之一，但随着社会的进步，砚逐渐被墨汁和墨盘取代，现在比较好的砚多用于收藏。

下面就来看一看中国的四大名砚。

从左至右并称"中国四大名砚"，依次为端砚、歙砚、洮砚和澄泥砚。

五、颜料

"随类赋彩"决定了色彩的重要性，在绘画中颜料当然也是不可少的元素。前面介绍了笔墨纸砚，接下来介绍颜料的种类与基本的调和方法。

（一）颜料的分类

现在的水墨画颜料大致分为两大种，一种是天然颜料，另一种是化学颜料。

天然颜料一般又分为植物颜料和矿物颜料。植物颜料具有透明性，例如藤黄；矿物颜料的覆盖力较强，例如石青。

化学颜料是现代工业产品，因其使用方便被广泛使用，但相对于天然颜料，化学颜料更容易褪色，不易保存。

（二）颜料的基本调和方法

对于颜料的调和，除用水调和其浓淡外，色与墨的调和、色与色的调和都是在绘画创作中经常运用的技巧，右图为一些色彩调和的例子。

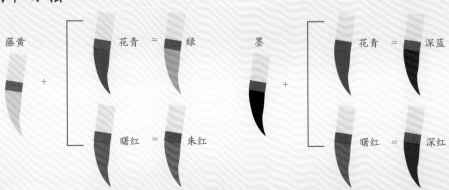

藤黄 + 花青 = 绿
藤黄 + 曙红 = 朱红
墨 + 花青 = 深蓝
墨 + 曙红 = 深红

六、辅助工具

除笔、墨、纸、砚和颜料外，水墨画创作还会用到很多辅助工具，以使绘画过程更加顺利，下面简单介绍几种常用的辅助绘画工具。

墨碟　调墨、调色工具。　　　　**毛毡**　写意画专用辅助工具，用于保护纸张和桌面。

墨碟也称为"色碟"，调色的辅助工具，确保色彩的干净程度。

普通大毛毡：画写意画必备，隔水性弱，吸水性强，价格实惠。

田字格毛毡：适合初学书法者使用，面积小，但也适合小面积绘画。

笔洗　清洗毛笔的工具。　　　　**镇纸**　木质或金属重物。　　　　**吸水工具**　废纸或毛巾均可。

盛放清水的器皿，一般为陶瓷质地，用于清洗毛笔和蘸取清水。

固定纸张之物，避免纸张位移影响绘画效果。

将练习用的废宣纸收集起来，用其吸水、试色都很方便。

毛笔控笔训练册　刚开始学习画水墨画时，可以通过毛笔控笔训练册练习控笔的方法，让自己能够熟练控制毛笔。

从线条运笔到临摹画作，进行描红练习。

第二章

春

「一年之计在于春」，在这万物复苏的季节里，我们开始正式学习画水墨画。本章我们通过绘画的方式，描绘了从立春到谷雨间各节气的特征，还向大家展示了春季各节气的养生美食。

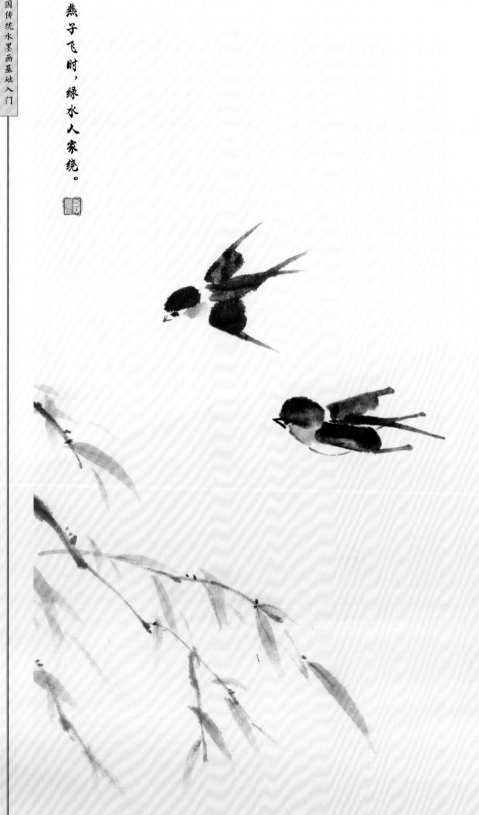

正月

立春

立春

东风解冻，蛰虫始振，鱼陟负冰。

燕子飞时，绿水人家绕。

蝶恋花·春景

花褪残红青杏小。燕子飞时，绿水人家绕。
枝上柳绵吹又少。天涯何处无芳草。

墙里秋千墙外道。墙外行人，墙里佳人笑。
笑渐不闻声渐悄。多情却被无情恼。

——宋·苏轼

技法分解：中锋与侧锋

【中锋】

笔锋垂直于纸面，用笔尖进行勾勒

【侧锋】

稍微横卧笔锋，向下运笔

中锋是将笔尖垂直于纸面运笔，所绘线条较细；侧锋是运用毛笔的笔尖和笔肚部分运笔，所绘线条较粗。

绘制步骤

1

2

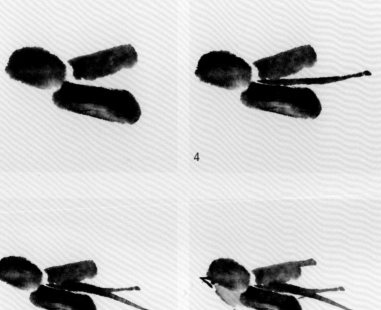

3

4

用毛笔蘸取饱满的重墨，下压笔锋画出燕子椭圆形的头部，然后侧锋横向运笔添加两个翅膀。在翅膀之间用中锋勾画出Y字形的尾巴。腹部轮廓用淡墨勾画，嘴用浓墨勾勒。待墨色全部干透后，再用很淡的朱磦画出燕子的脸颊。

5

6

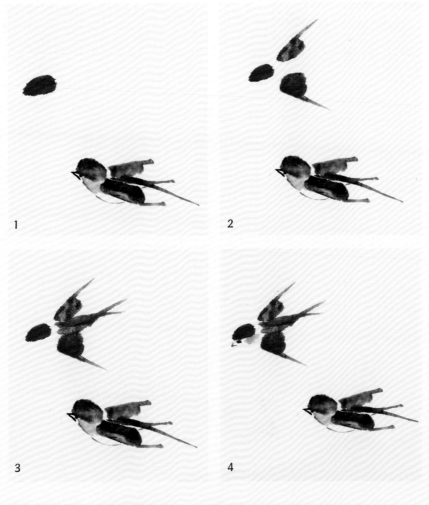

1

2

二

第二只燕子的画法与第一只相同，但要注意动态上的区别。相较于第一只燕子，这只燕子胖一些，它的翅膀会更短，并且在这个角度是无须勾勒腹部轮廓的，只勾勒喙和腮红即可。

3

4

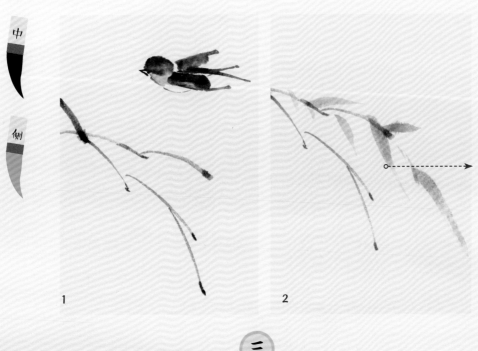

1

2

小提示

用中锋蘸赭石勾勒叶脉

丰富枝叶细节，有选择性地在叶片内部勾勒叶脉，绘制时要用中锋运笔。

三

用中锋勾勒树枝，注意是下垂枝，要有适当的弧度变化。画叶片时，用藤黄和花青调和成黄绿色，用小侧锋快速绘制，落笔宽，收笔窄，同时注意叶片大小的区别。

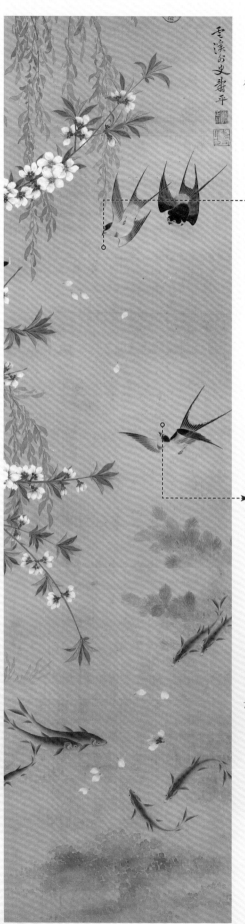

▲ 清·恽寿平《燕喜鱼乐图》（局部）

燕子的结构特征

大部分鸟类的结构相同，因此，需要通过抓住其特征细节来表现，让绘制内容更准确。

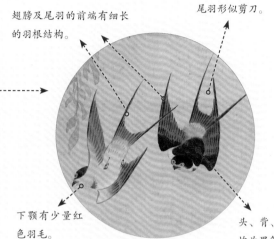

翅膀及尾羽的前端有细长的羽根结构。

尾羽形似剪刀。

下颚有少量红色羽毛。

头、背、翅膀、尾羽及喙均为黑色。

尾巴形状分析

燕子尾部呈八字形，也称为"剪刀形"，两条长羽中间其实还有并排生长的短羽。但此处画面中的燕子较小，并且有角度变化，所以中间的短羽可以忽略不画，重点突出长尾羽。清代画家恽寿平对燕子的结构非常熟悉，因此，他采用的没骨画法，在结构绘制时会比本书中学习的写意画法更细腻、清晰。

长羽

短羽

长羽

常见的燕子动态

燕子是"天空行者"，一生的大部分时间都在空中翱翔，所以在绘制写意燕子的动态时，即使其结构简化，也要抓住燕子身体的特点。

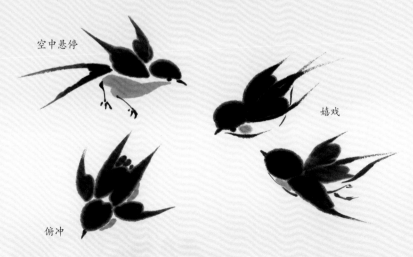

空中悬停

嬉戏

俯冲

养生美食 立春

一年之计在于春、
一生之计在于勤。

立春养生

立春时节天气冷暖无常，常会出现所谓的『倒春寒』。为了身体健康，立春时节可以多食葱、姜、蒜等食物来杀菌防病。

葱

姜

蒜

时令美食

立春时节，民间有『咬春』的习俗，时令美食多为春饼、春卷，以及装满各色新鲜蔬菜的『春盘』，人们聚集在一起大快朵颐。立春时令美食推荐——『春卷』。

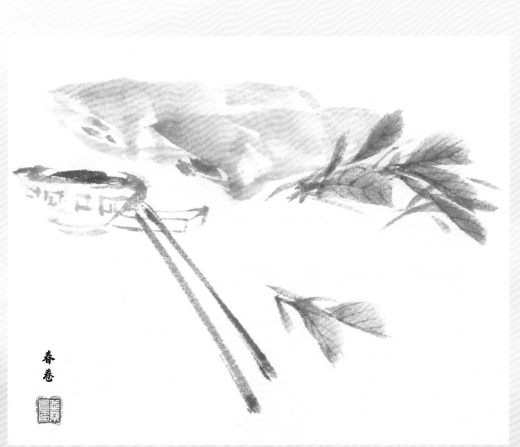

春卷

雨水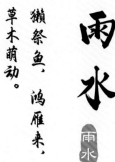

獭祭鱼、鸿雁来、草木萌动。

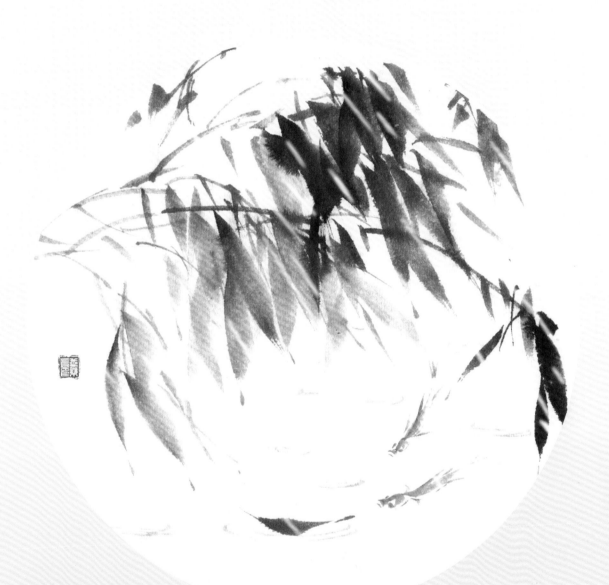

谒金门·春雨足

春雨足，
染就一溪新绿。
柳外飞来双羽玉，
弄晴相对浴。

楼外翠帘高轴，
倚遍阑干几曲。
云淡水平烟树簇，
寸心千里目。

——唐·韦庄

技法分解：藏锋及露锋

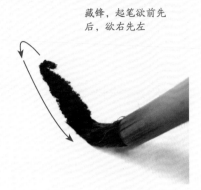

藏锋，起笔欲前先后，欲右先左

【藏锋】

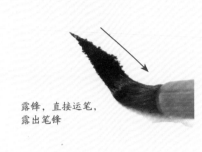

【露锋】

露锋，直接运笔，露出笔锋

藏锋是在起笔或收笔时，笔锋回转使线条饱满圆润；而露锋则直接入笔，笔锋露在外。

绘制步骤

侧

1

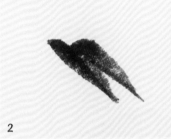

2

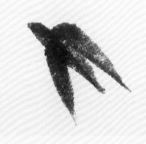

3

一　先用毛笔蘸取重墨，以藏锋起笔、露锋收笔的方式画出第一片叶片。另外两片叶片也用相同的方式绘制，但要注意叶片的朝向各不相同，形似"个"字。

侧

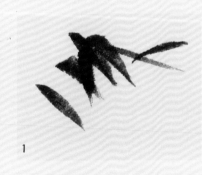

1

3

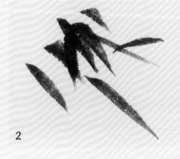

2

4

二　在上一组叶片的基础上继续绘制叶片，笔法同样用藏锋与露锋组合。竹叶通常三笔或四笔为一组，通过组合来丰富叶片的形态和数量，这样不容易让画面显得凌乱。

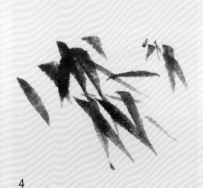

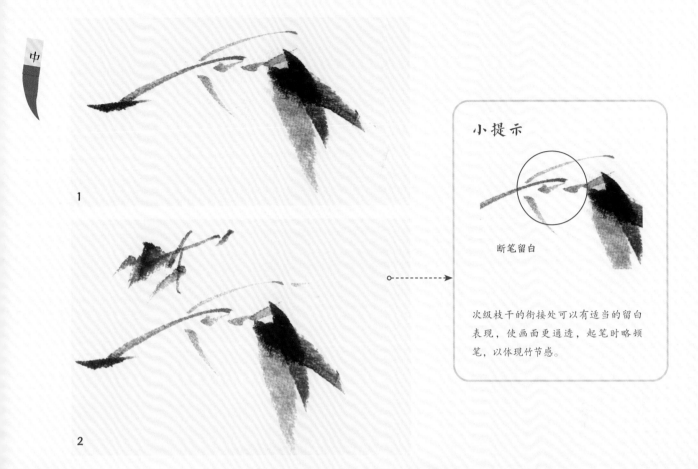

1

2

小提示

断笔留白

次级枝干的衔接处可以有适当的留白表现，使画面更通透，起笔时略顿笔，以体现竹节感。

三 蘸取淡墨添加竹枝，竹枝和树枝相同，都有主干粗，次级枝干依次变细的特征，并且还有一定的弧度变化。

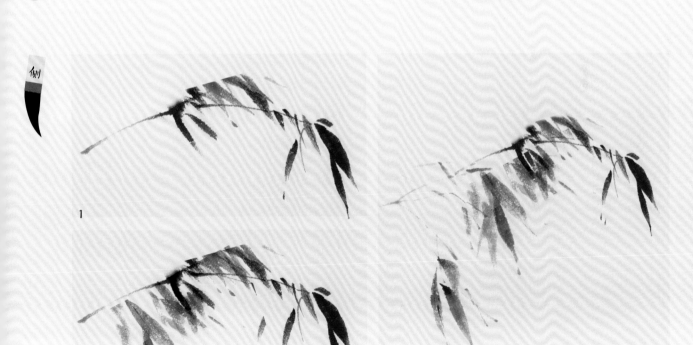

1

2

3

四 长竹枝也用相同的笔法表现，这一步的枝干画在叶片之上也没有问题，可以体现前后的层次感。绘制时要注意弧度的朝向要尽量统一，同时还要继续增加叶片的数量，并注意疏密变化。

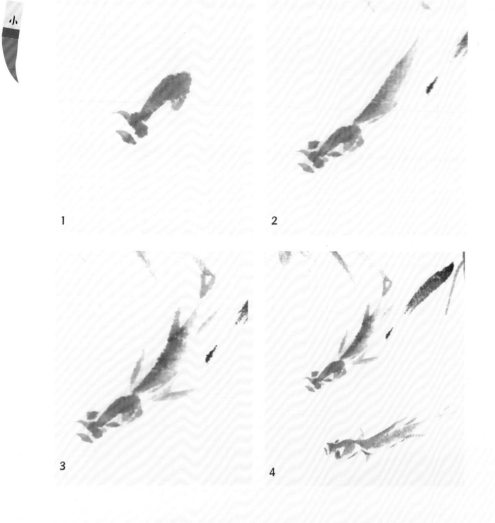

1

2

五

用毛笔蘸取偏深的朱磦，勾勒
出小鱼的头部，通过点、线和
用侧锋绘制的线条的组合变
化，表现小鱼的身体结构。鱼
尾则用露锋绘制，运笔要略
快，可以带出一些飞白，以体
现鱼尾的轻盈感。另一条小鱼
也是用相同的笔法绘制，但要
注意两条小鱼的朝向不同。

3

4

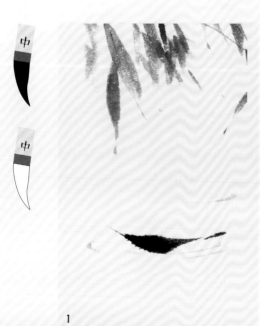

1

2

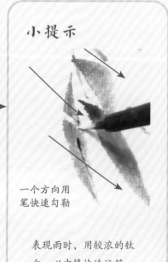

小提示

一个方向用
笔快速勾勒

表现雨时，用较浓的钛
白，以中锋快速运笔，
从而勾勒出细小线条。

六 　用剩余的墨在水面上画出落叶。待墨色全部干透后，用小笔的笔尖蘸取浓郁的钛白，统一倾斜方向，用中锋勾勒出雨
　　丝，注意雨丝要有长短的变化。

养生美食

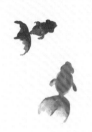

雨水到来地解冻，
化一层来耙一层。

雨水

雨水养生

雨水节气，随着雨量增多，人们更要养肝护脾，注意保暖防寒。在饮食方面可以多食山药、萝卜、鲫鱼等。

山药

萝卜

鲫鱼

时令美食

雨水时节降雨增多，湿气加重，湿邪易困扰脾胃。古医书《千金方》中记载：『春时宜食粥』，粥便于吸收，再加入补脾养胃的山药和红枣，最适合这一节气食用。雨水时令美食推荐——『山药红枣粥』。

山药红枣粥

杏月

惊蛰 惊蛰

桃始华、仓庚
鸣、鹰化为鸠。

春晴泛舟

儿童莫笑是陈人，
湖海春回发兴新。
雷动风行惊蛰户，
天开地辟转鸿钧。
鳞鳞江色涨石黛，
嫋嫋柳丝摇麹尘。
欲上兰亭却回棹，
笑谈终觉愧清真。

——宋·陆游

技法分解：中锋转侧锋

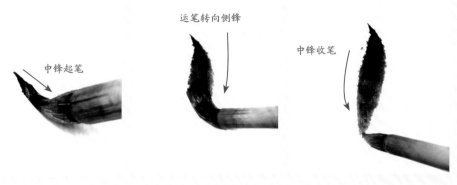

中锋起笔

运笔转向侧锋

中锋收笔

运用中锋起笔画出尖细的叶片根部，运笔时慢慢转向侧锋绘制叶片较宽的部分，最后提笔中锋收尾。

绘制步骤

侧

侧

1

2

3

一 运用中锋转侧锋的笔法画出主叶，再在主叶周围添加小叶片，注意朝向的变化。

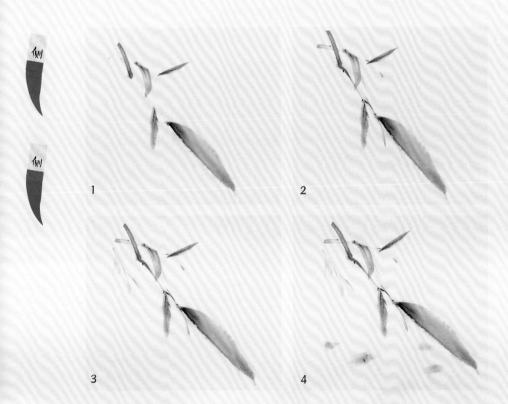

侧

侧

1

2

二

添加好叶片后，利用中锋勾勒纤细枝干，分别连接两组叶片。然后，用较浅的花青添加靠后的叶片和地面的青苔。

3

4

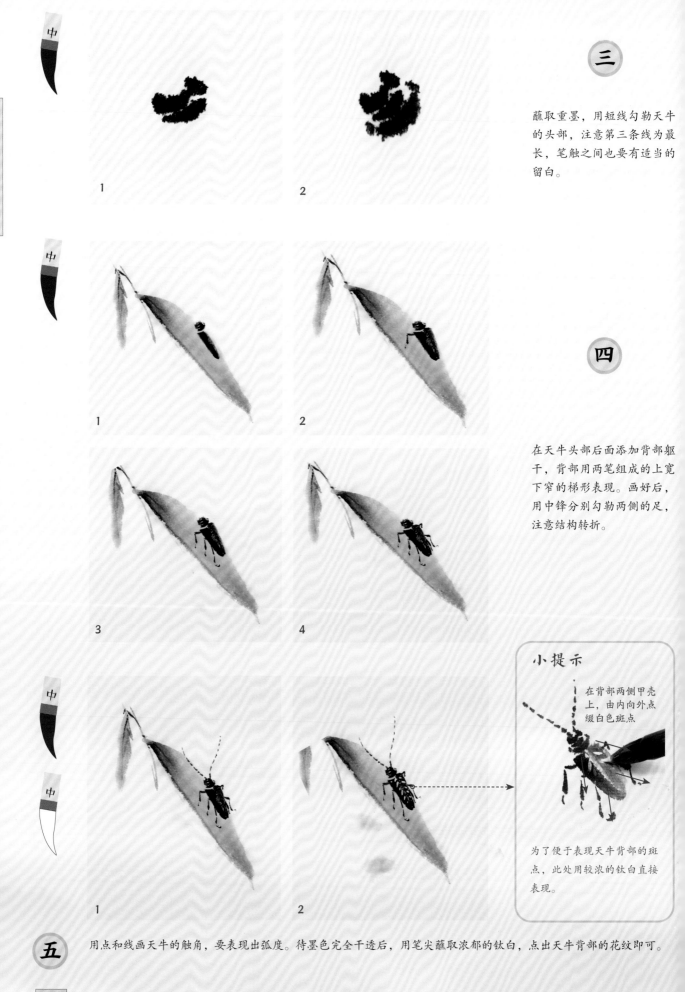

三

蘸取重墨，用短线勾勒天牛的头部，注意第三条线为最长，笔触之间也要有适当的留白。

1

2

四

在天牛头部后面添加背部躯干，背部用两笔组成的上宽下窄的梯形表现。画好后，用中锋分别勾勒两侧的足，注意结构转折。

1

2

3

4

小提示

在背部两侧甲壳上，由内向外点缀白色斑点

为了便于表现天牛背部的斑点，此处用较浓的钛白直接表现。

1

2

五

用点和线画天牛的触角，要表现出弧度。待墨色完全干透后，用笔尖蘸取浓郁的钛白，点出天牛背部的花纹即可。

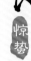
时令美食

惊蛰时节气温偏低，天气干燥，因此，应多吃生津润肺的食物。梨性寒味甘，有润肺止咳、滋阴清热的功效。春季吃梨最好以冰糖煮制，这样不仅可以避免食物寒凉，更利于和胃降逆。惊蛰时令的美食推荐——『蒸梨』。

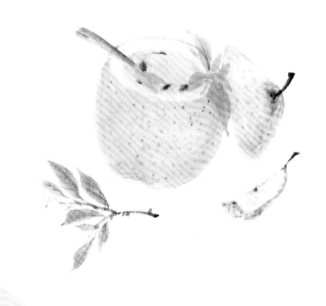

蒸梨

惊蛰养生

惊蛰养生应顺肝之气，令五脏和平。宜食用蛋白质，维生素较多的食物，如春笋、豆腐、芝麻等。

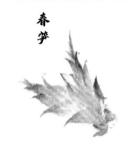

春笋

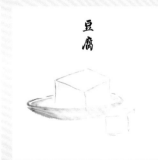

豆腐

芝麻

春分

玄鸟至、雷乃
发声、始电。

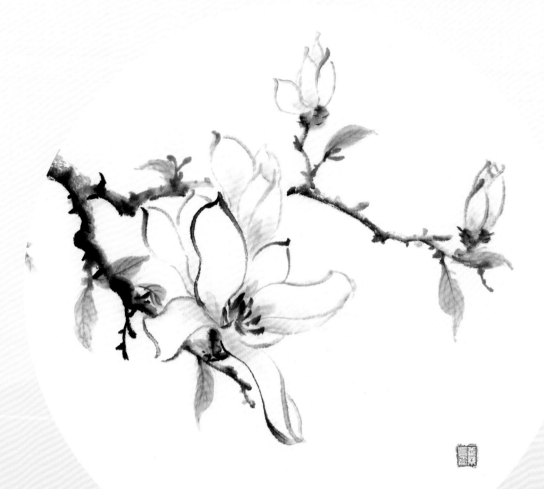

春分日

仲春初四日，春色正中分。
绿野裴回月，晴在断续云。
燕飞犹个个，花落已纷纷。
思妇高楼晚，歌声不可闻。

——唐·徐铉

技法分解：写意与双勾

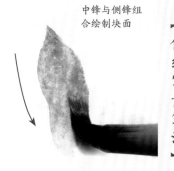

中锋与侧锋组
合绘制块面

【传统写意笔法】

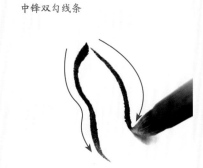

中锋双勾线条

【双勾法】

传统写意笔法即运用笔锋的变化组合；而双勾法主要以中锋运笔勾勒物体的轮廓。

绘制步骤

1

2

3

4

用小笔蘸取淡墨，以中锋勾勒中间的花瓣轮廓。用双勾法两笔勾勒一片花瓣，每个花瓣都用相同的画法，注意利用曲线体现花瓣的柔软感，且花瓣之间的线条无须彻底连接，也可以适当留白，尤其是中部，要留出花蕊的空间。

5

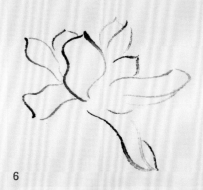

6

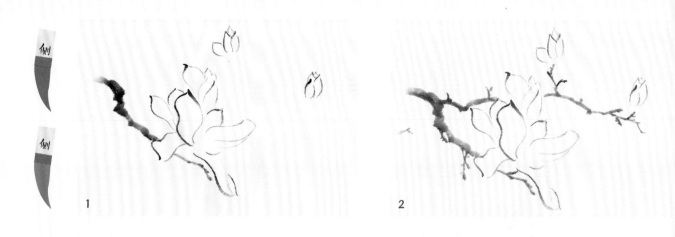

1

2

二 利用双勾法补充右上角的两个花苞，以丰富花形的变化。再用赭石和墨混合，以大笔侧锋添加枝干，注意枝干的粗细变化。注意避开花朵的位置。

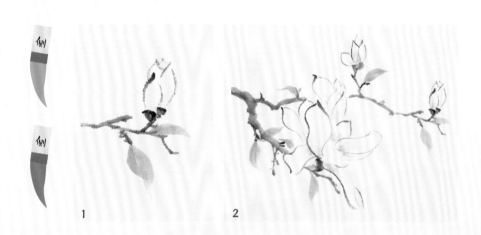

1

2

三 用藤黄和花青调和出绿色，在花朵下方添加花萼，同时叠加出叶片。两笔组成一片叶片，造型会更加饱满、多变。花瓣根部还需要用赭石加藤黄轻染。

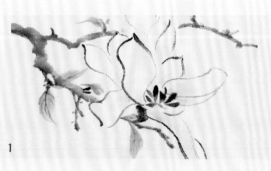

1

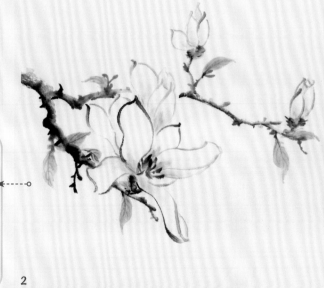

小提示

用笔尖蘸重色，快速画出小点

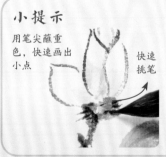

快速挑笔

丰富玉兰花的细节时，除了用重墨点苔，丰富花朵的细节也十分必要。

2

四 画花蕊时，蘸取浓郁的胭脂，笔触要有方向的变化。待叶片的颜色干透后，用淡赭石勾勒叶脉。最后，蘸取重墨丰富枝干的细节。

翻折花瓣的绘制方法

　　大片且柔软的花瓣极易出现翻折的现象，因此，在注意遮挡关系的同时，还要注意翻折的变化。

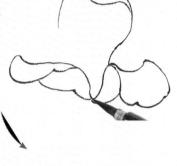

① 先从靠前且相对完整的花瓣开始绘制，先画出完整的曲线轮廓，再在内侧添加翻折曲线。

② 画出包裹的花瓣，其根部要聚拢，体现上松下紧的玉兰花结构特征。在翻折线条的转折位置，要注意用顿笔强调。

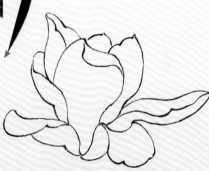

③ 花瓣的翻折不仅有前端向下翻折的，根据角度变化，还会有左右两侧翻折的。通过翻折花瓣之间的相互包裹，稳定花朵的结构形态。

④ 重复以上步骤，绘制其他花瓣的结构即可。

玉兰花萼的特征

牵牛花

玉兰花

　　玉兰花的花萼短小，且布满绒毛，和其他花萼有明显区别，这是玉兰花的明显特征之一。绘制玉兰花时，通常先点画花萼的形状及底色，待墨色半干或干透后，用小笔中锋勾勒细密的绒毛。

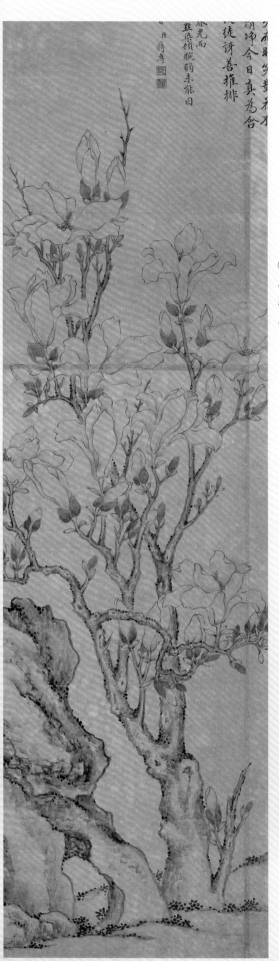

▲ 明·文徵明《玉兰图卷》（局部）

养生美食 春分

春分无雨莫耕田，
秋分无雨莫种园。

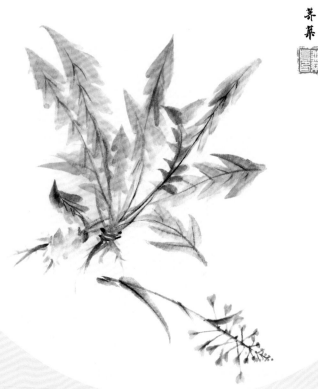

荠菜

时令美食

春分时节，饮食方面忌大热大寒，力求温和。

荠菜是春季的时令蔬菜，它不仅味美可口，而且营养丰富，富含蛋白质、钙和各种维生素，大量的粗纤维有促进新陈代谢的功效。春分时令美食推荐——荠菜。

春分养生

春分时节，在养生方面也要注意人体阴阳平衡的调理。推荐食用韭菜、莴笋、花生等。

花生

莴笋

韭菜

清明

蚕月

清明

桐始华，田鼠化为鹌，虹始见。

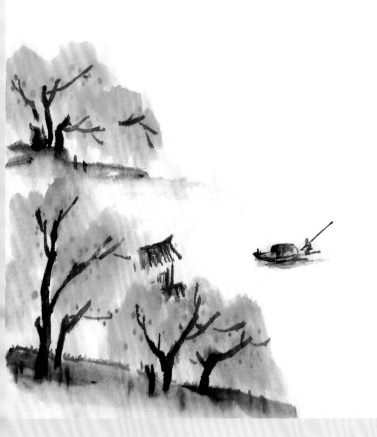

清明

鹊踏枝·清明

六曲阑干偎碧树，杨柳风轻，展尽黄金缕。
谁把钿筝移玉柱？穿帘海燕惊飞去。

满眼游丝兼落絮，红杏开时，一霎清明雨。
浓睡觉来慵不语，惊残好梦无寻处？

——五代·冯延巳

技法分解：墨破色

按照需要，先画一层颜色

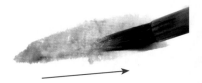

用重墨叠加在上一层的颜色上，以破色

"墨破色"，顾名思义，即用墨色打破颜色的画法。先用颜色描绘画面后，待颜色干后再用墨叠加，即可出现洇墨的特殊效果。

绘制步骤

1

2

3

4

一 用中锋略带侧锋画出树干的主干，然后用中锋依次添加枝干，绘制时注意前后的穿插关系。

1

2

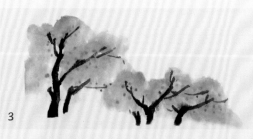
3

二

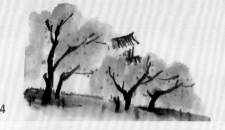
4

加水调和曙红，使其变浅。大面积染出树冠的形状和范围，并趁湿在其上点出少量浓郁的曙红，表现桃花的层次。接着用相同的画法补充其他的桃树。

地面用花青与藤黄调和的绿色倾斜画出，上面用墨破法丰富细节，同时用中锋把小屋勾画出来。

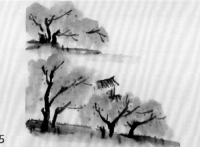
5

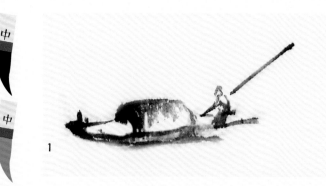

1

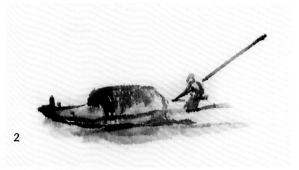

2

三 以中锋略带小侧锋皴笔，画出船只。绘制时，注意皴笔要适当留白，尤其是乌篷的下方，让画面透气，也方便后续上色。绘制人物时，要注意动态的表现。待墨色干后，调和赭石与藤黄，为船只和人物上色。

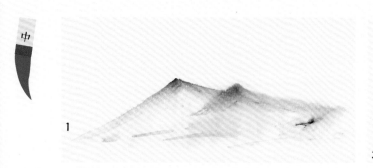

1

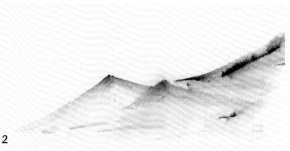

2

四 更换大号画笔，蘸取淡花青画出远山，趁湿用墨破色法绘制，以丰富画面层次。绘制时，要注意山体之间有高低错落的表现，不能等高或等大，避免画面死板。

1

2

3

五 调和藤黄和花青，用得到的绿色画出河岸，同样用墨破法丰富画面的纹理变化。

小提示

这种分段构图的方法称为"平远"构图

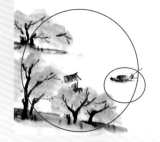

这幅画采用了大量留白的手法表现水面。构图应注意分段，不要让画面松散，要大胆留白。

养生美食

清明

稻怕寒露一夜霜，
麦怕清明连放雨。

清明养生

清明时节螺蛳最
为肥美，食用螺
蛳、虾、河蚌等，
据说可以明目。

螺蛳

虾

河蚌

时令美食

随着节气习俗的演化与发展，清明节逐渐
与寒食节合二为一，所以有食冷食的习惯。
清明时令美食推荐——『青团子』。

青团子

谷雨

萍始生，鸣鸠拂其羽，戴胜降于桑。

谷雨

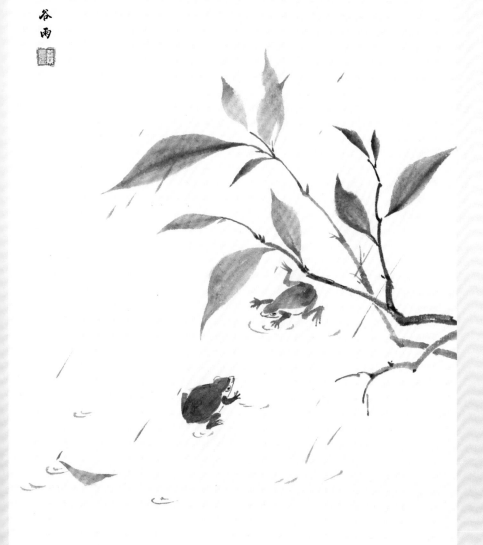

春中途中寄南巴崔使君

旅人游汲汲，春气又融融。
农事蛙声里，归程草色中。
独惭出谷雨，未变暖天风。
子玉和予去，应怜恨不穷。

——唐·周朴

技法分解：提按与快慢

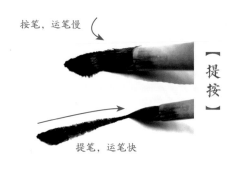

按笔，运笔慢
提笔，运笔快

【提按】

提笔，运笔快
按笔，运笔慢

【快慢】

提按和快慢通常是结合表现的。提笔运笔较快，按笔运笔较慢。

绘制步骤

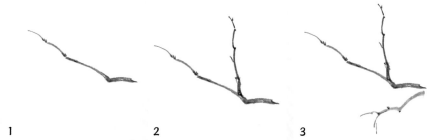

1　　　　2　　　　3　　　　4

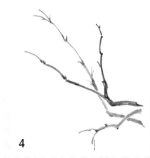

一　以中锋略带侧锋画出树枝的第一笔，继续用中锋依次添加其他枝干。绘制时，注意前后的穿插关系，并有效利用顿笔体现枝干的转折。

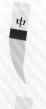

1

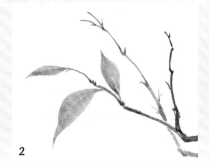

2

3

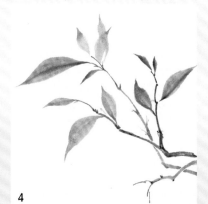

4

二

调和花青和藤黄，分别用黄绿和蓝绿两种不同深浅的绿色绘制叶片，大叶片用提按笔法，两笔组成一片，注意方向和大小的区别。

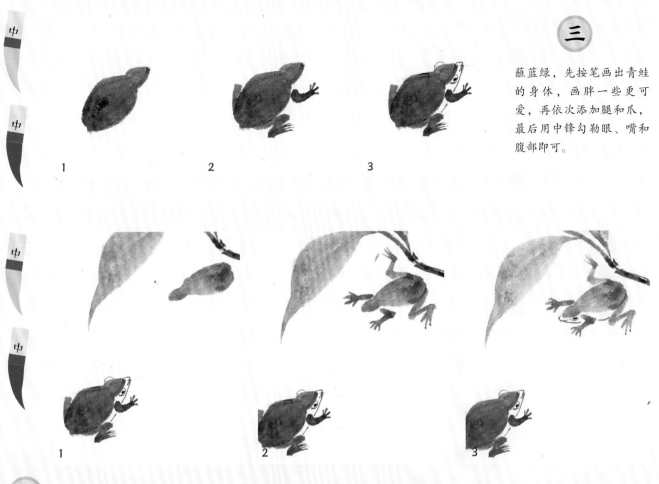

三

蘸蓝绿，先按笔画出青蛙的身体，画胖一些更可爱，再依次添加腿和爪，最后用中锋勾勒眼、嘴和腹部即可。

1　　2　　3

1　　2　　3

四 另一只青蛙也用相同的方法绘制，但是颜色、方向、大小要有些许区别。

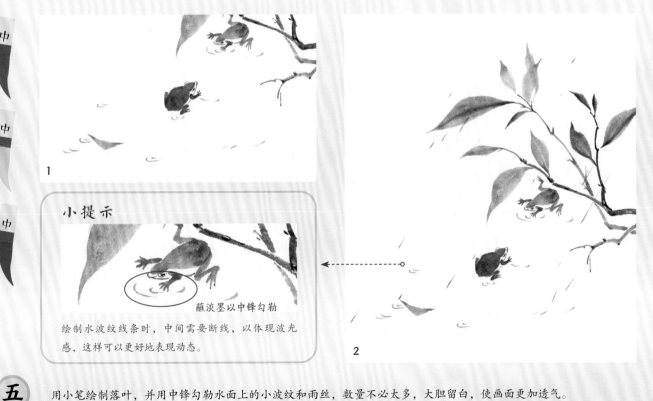

1

小提示

蘸淡墨以中锋勾勒

绘制水波纹线条时，中间需要断线，以体现波光感，这样可以更好地表现动态。

2

五 用小笔绘制落叶，并用中锋勾勒水面上的小波纹和雨丝，数量不必太多，大胆留白，使画面更加透气。

养生美食

谷雨时节种谷天、
南坡北洼忙种棉。

谷雨养生

谷雨节气降雨量增加，空气湿度加大，是神经痛的发病期。饮食上要减少摄入蛋白质、高热量的食物，应多食用豆芽、枸杞、香椿等食物。

豆芽

枸杞

香椿

时令美食

谷雨时节宜养肝、补气补血、清理肠胃，多食用蔬菜类美食十分有益。而在众多蔬菜中，菠菜算是谷雨时节最佳的蔬菜了。

菠菜

第三章

夏

「連雨不知春去，一晴方覺夏深。」本章將通過繪畫來表現立夏到大暑之間的節氣。在炎炎夏日，我們用食物來養生，用畫筆帶來涼意。

槐月

立夏

立夏

蝼蝈鸣，蚯蚓出，王瓜生。

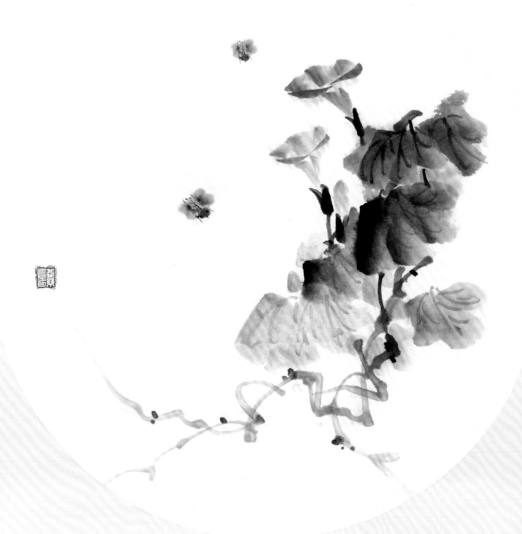

立夏

四时天气促相催，
一夜薰风带暑来。
陇亩日长蒸翠麦，
园林雨过熟黄梅。
莺啼春去愁千缕，
蝶恋花残恨几回。
睡起南窗情思倦，
闲看槐荫满亭台。

——宋·赵友直

技法分解：泼墨法

笔锋含水较多，
用笔尖蘸取墨汁

快速运笔，绘制
大块面

泼墨法并不是把墨直接泼到纸面上，而是用饱含水分的笔锋去蘸墨汁，并直接下笔，形成水墨淋漓的画面效果。

绘制步骤

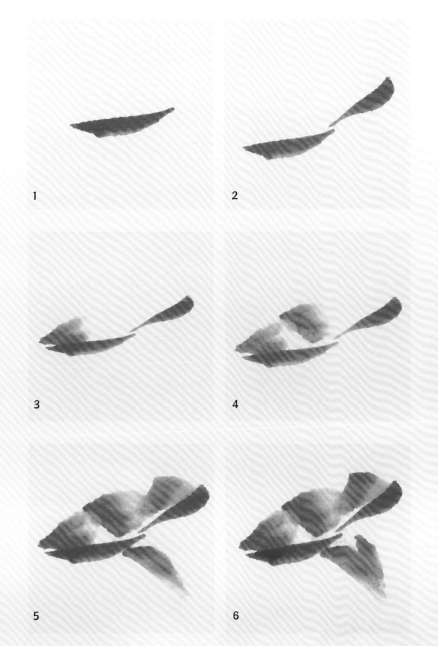

侧

1

2

3

4

5

6

蘸取曙红画出第一片横向的花瓣，注意花瓣是一端宽一端窄的，第二片也采用相同的方法绘制即可。

内部的三片花瓣则用侧锋绘制，形状趋于长方形，且花瓣之间要留有适当的空隙，这样画面会比较透气。

下方的花柄部分用拖锋绘制，左右各画一笔即可。

1

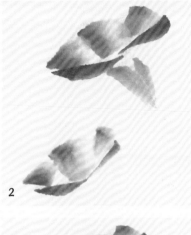

2

二

绘制第二朵花时，采用相同的组合笔法，但大小和方向要和第一朵花区分开，用色也要浅一些，花苞用两笔组成一个椭圆形。

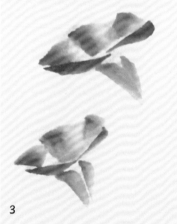

3

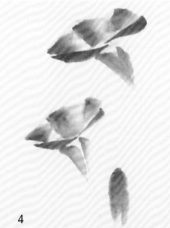

4

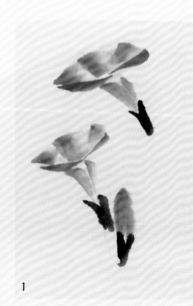

1

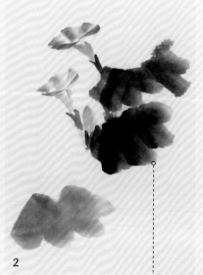

2

3

三

待墨色干后，蘸取重墨在花朵根部叠加V字形的花萼。接着用藤黄加花青调和为绿色，再用笔尖蘸取少量重墨，以大侧锋画出叶片。四笔或五笔一组为宜，且笔画之间要有方向和大小的变化，颜色上也要有所区别。

小提示

一笔双色

用泼墨法，笔尖叠加其他颜色，丰富画面的色彩变化。

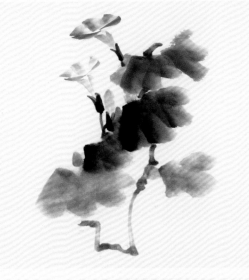

1

2

3

4

四 用大笔中锋勾勒藤蔓的主藤部分，细藤则要快速运笔，画出轻盈感。待叶片的墨色快干时，用中锋勾勒叶脉。待墨色干后，在绿色中混入更多的黄色，丰富叶片的层次。

小提示 立体的圆锥状态

"爪"字形

牵牛花为喇叭形，叶片呈"爪"字形，绘制时要连贯运笔。

1

2

五 在画面左上角的空白处添加蜜蜂。先用曙红点出头部，再用藤黄添加身体，用淡墨绘制翅膀。待颜色干后，以重墨中锋点画出蜜蜂的细节即可。

养生美食 立夏

风扬花、饱塌塌，雨扬花、秕瞎瞎。

立夏养生

立夏时节，养生要顺应春夏的变化，多注意对心脏的调理。保护心脏可以多食用核桃、杏仁等坚果及小枣。

核桃　　杏仁　　小枣

时令美食

桂圆有补血气、安神的功效。桂圆粥可缓解劳伤的心脾、思虑过度、月经不调等。立夏时令美食推荐——『桂圆粥』。

桂圆粥

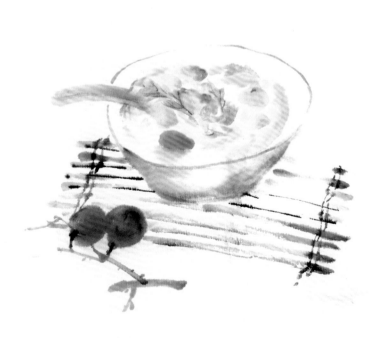

小满

小满

苦菜秀，靡草死，麦秋至。

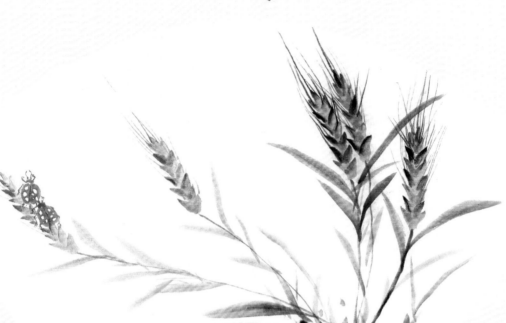

缫车

缫作缫车急急作，东家煮茧玉满镬，西家捲丝雪满篢。

汝家蚕迟犹未箔，小满已过枣花落。

夏叶食多银瓮薄，待得女缫渠已着。

懒归儿，听禽言，一步落人后，百步输人先。

秋风寒，衣衫单。

——宋·邵定

技法分解：写意蘸色法及按押法

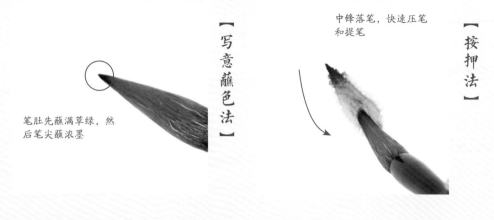

【写意蘸色法】

笔肚先蘸满草绿，然后笔尖蘸浓墨

中锋落笔，快速压笔和提笔

【按押法】

传统写意笔法运用笔锋的变化组合，而按押法主要是以中锋落笔，快速压笔和提笔来表现物体的轮廓。

绘制步骤

1

2

3

4

一 用笔锋蘸取绿色，笔尖蘸取重墨，以中锋运笔点出第一个麦穗。然后用相同的笔法，依次点出其他麦穗，左右交错点画，直至画完整个麦穗。

1

2

二 继续添加其他麦穗，麦穗之间有大小和方向的区别。待墨色干透后，用小笔中锋勾画麦芒，一定要画细，可以有适当的交错。最后用中锋蘸绿色勾勒出麦秆，要有曲线走势，这样更加生动。

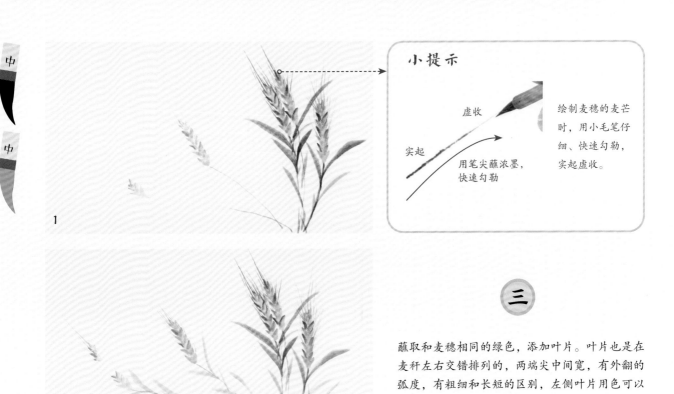

小提示

虚收

实起

用笔尖蘸浓墨，
快速勾勒

绘制麦穗的麦芒
时，用小毛笔仔
细、快速勾勒，
实起虚收。

三

蘸取和麦穗相同的绿色，添加叶片。叶片也是在
麦秆左右交错排列的，两端尖中间宽，有外翻的
弧度，有粗细和长短的区别，左侧叶片用色可以
浅一些，以丰富画面色彩。

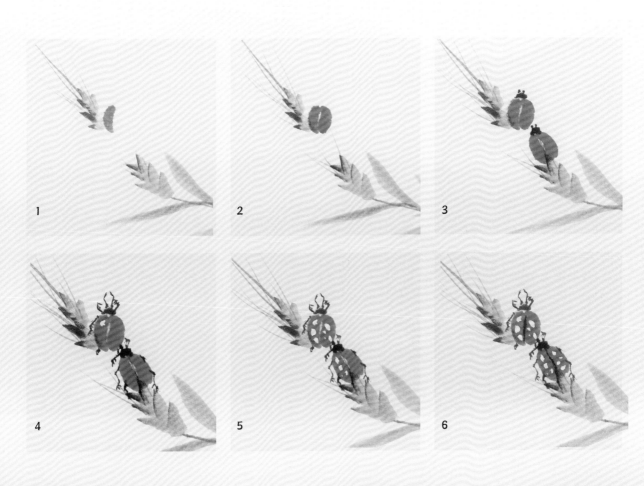

四 蘸取曙红，两笔画成一只瓢虫的背部，第二只瓢虫采用相同的方法绘制。待墨色干后，用小笔蘸重墨点画瓢虫的头部。依次勾画触角和足，最后用笔尖蘸取浓郁的钛白，点画瓢虫背部的花纹。

养生美食

<small>小满</small>

去杂务必连根拔，

大穗小穗莫剩下。

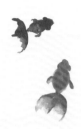

小满养生

小满时节万物繁茂，人体新陈代谢处于旺盛阶段。此时应多吃水果，如杏、荔枝和桃等。

杏

荔枝

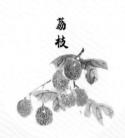

桃

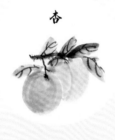

时令美食

小满预示着闷热、潮湿的夏季即将来临，暑热之气最易与湿邪一起侵犯人体，因此，此时要做好防热、防湿的准备。苦瓜可以清热解毒、清暑泻火。小满时令美食推荐——苦瓜。

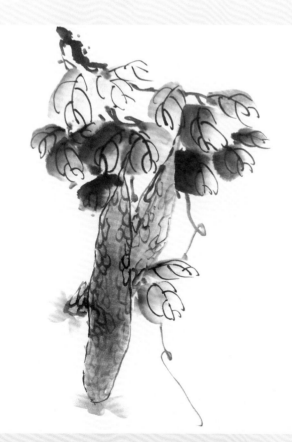

苦瓜

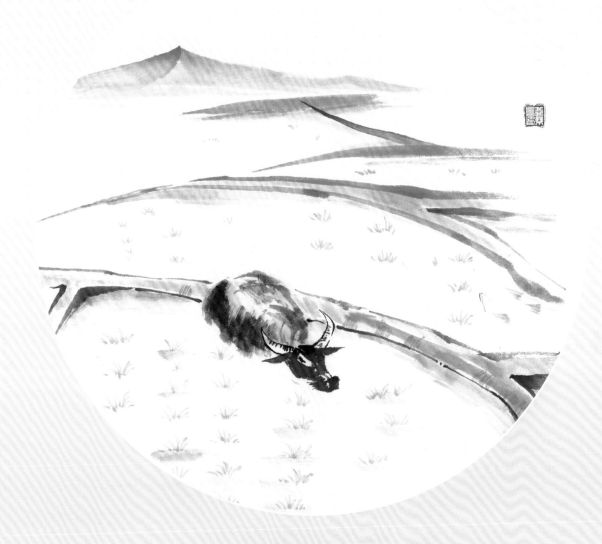

蒲月

芒种 芒种

螳螂生、鵙始鸣、
反舌无声。

时雨

时雨及芒种，四野皆插秧。
家家麦饭美，处处菱歌长。
老我成惰农，永日付竹床。
衰发短不栉，爱此一雨凉。
庭木集奇声，架藤发幽香。
莺衣湿不去，劝我持一觞。
即今幸无事，际海皆农桑；
野老固不穷，击壤歌虞唐。

——宋·陆游

技法分解：破墨上色顺序

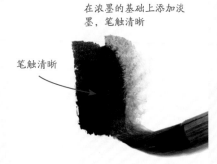

在浓墨的基础上添加淡墨，笔触清晰

笔触清晰

【淡破浓】

洇墨效果

洇墨效果，破坏了淡墨笔触

【浓破淡】

破墨法通过用墨先后的不同，产生不同的效果。浓破淡会产生洇墨的效果，而淡破浓却不会破坏之前浓墨的笔触。

绘制步骤

1

2

一

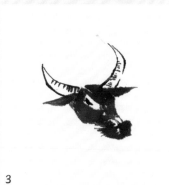

3

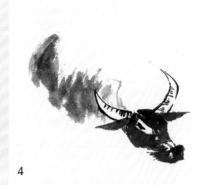

4

先蘸取重墨，用小侧锋点画出圆形的头部，中间留白表现眼睛。嘴部形似长方形，鼻梁留白。依次勾勒出耳朵和牛角，牛角内部要用短线体现质感。

身体用淡墨侧锋轻扫，用有弧度的笔触体现身体的厚度，背部留白。趁纸面未干，用重墨破墨，丰富绒毛层次。

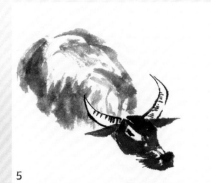

5

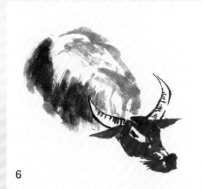

6

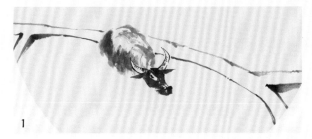

1

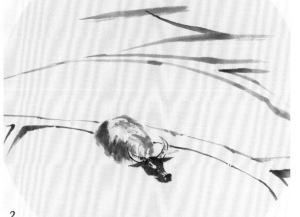

2

二 继续蘸取重墨，用中锋勾勒田埂。绘制田埂时，需要有弧度和宽窄变化。近景用双线勾勒，远景用单线勾勒，且远景的笔触两端消失部分用飞白自然过渡。

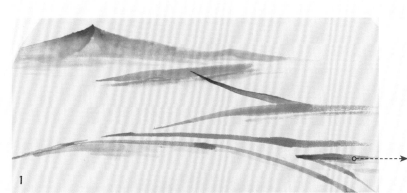

1

小提示

提按变化

在田埂内侧转角的部分，笔触适当加粗，大致表现光影变化。

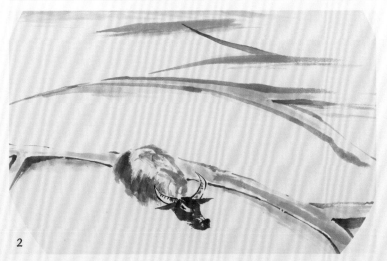

2

三 调和花青并蘸取饱满，笔尖再蘸少量重墨，绘制远山，下方用飞白笔触自然过渡。田埂的内侧用小侧锋沿着边缘叠加少量颜色，用于表现阴影，再用赭石为田埂上色。

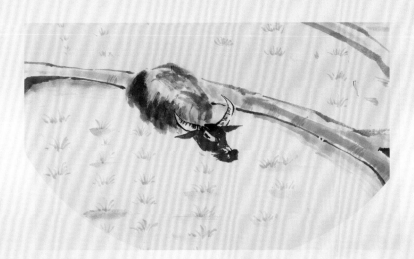

四 调和藤黄和花青，用中锋勾勒田地中的秧苗。每一列秧苗的笔触尽量绘制整齐，这样的画面会更自然。近景的秧苗笔触多一些，远景的则少一些。最后用剩余的花青在秧苗根部叠加少量笔触，表现其倒影。

养生美食

芒种芒种,
连收带种。

芒种

芒种养生

芒种节气的饮食
宜以清补为主,
可以多食用芒
果、西瓜和绿豆
等解暑食物。

芒果

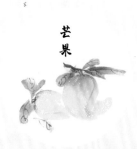

西瓜

绿豆

时令美食

历代养生家都认为夏三月的饮食宜清补,多吃具有祛暑益气、生津止渴的食物。鲤鱼味甘、性平,使其制作的鲤鱼汤有助于祛湿开胃、利水消肿,适合夏季温补。芒种时令美食推荐——鲤鱼。

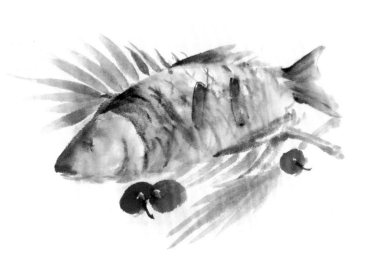

鲤鱼

夏至

夏至

鹿角解，蝉始鸣、半夏生。

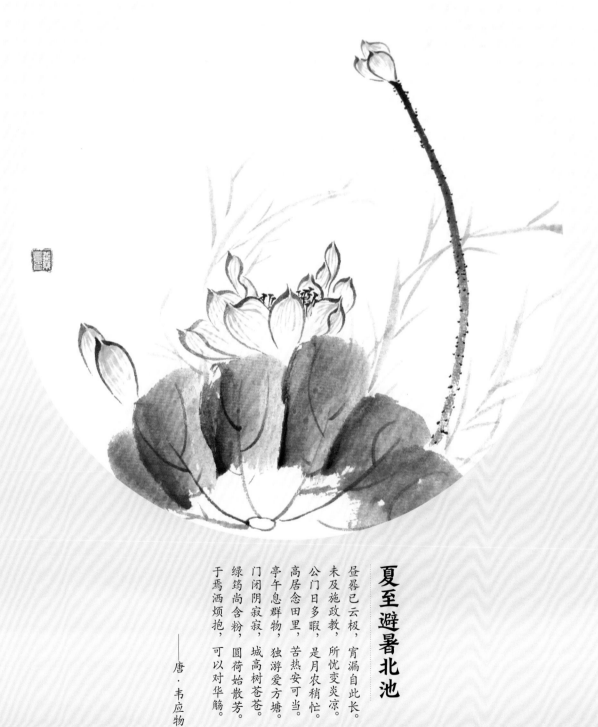

夏至避暑北池

昼晷已云极，宵漏自此长。
未及施政教，所忧变炎凉。
公门日多暇，是月农稍忙。
高居念田里，苦热安可当。
亭午息群物，独游爱方塘。
门闭阴寂寂，城高树苍苍。
绿筠尚含粉，圆荷始散芳。
于焉洒烦抱，可以对华觞。

——唐·韦应物

技法分解：点蕊二法

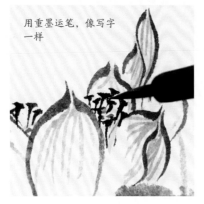

用重墨运笔，像写字一样

【重墨点蕊】

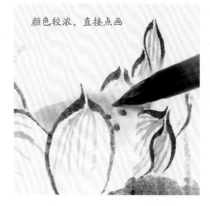

颜色较浓，直接点画

【用色点蕊】

一般点蕊会放在作画的最后一步（除提款盖章外），用重墨以写的方式进行点蕊。另一种是用较深、较浓的颜色直接点色。

绘制步骤

侧

侧

1

2

3

4

（一）用藤黄加花青调和成绿色，花青比例略多。蘸取饱满后，用笔尖再蘸取少量重墨，用侧锋绘制荷叶。其他的叶片用相同的笔法绘制，呈扇形分布，且有高低、宽窄的区别。待墨色干后，用中锋勾勒叶脉，同样是呈中心放射状绘制。

中

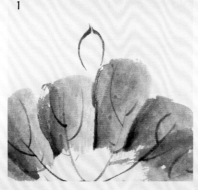

1

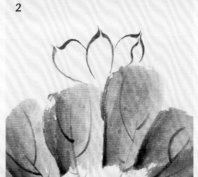

2

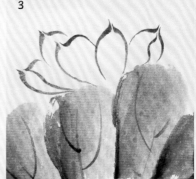

3

（二）蘸取曙红，采用中锋双勾法绘制花瓣，注意笔法上的提按变化，都采用"落笔按，起笔提"的方式绘制。花瓣同样呈扇形排列，花瓣之间可适当留白。

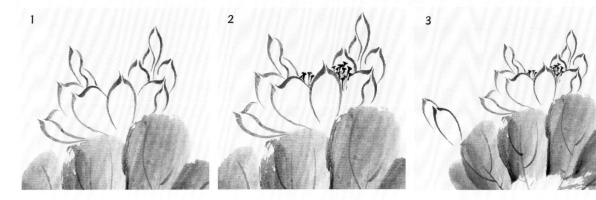

三　用中锋丰富花瓣，待墨色干透后，用藤黄涂出花蕊，再用重墨点出蕊丝细节。同样采用"落笔按，收笔提"的方式，运笔速度要快。

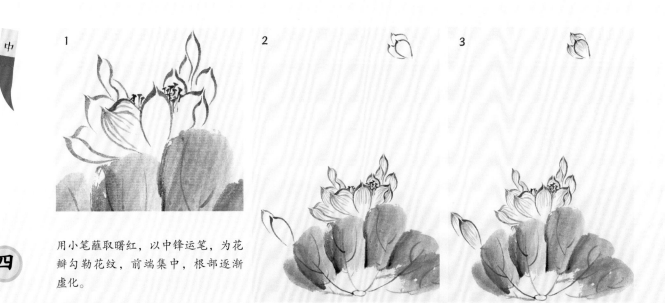

四　用小笔蘸取曙红，以中锋运笔，为花瓣勾勒花纹，前端集中，根部逐渐虚化。

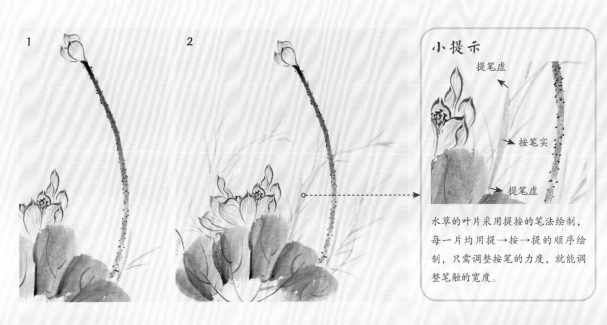

小提示

提笔虚

按笔实

提笔虚

水草的叶片采用提按的笔法绘制，每一片均用提→按→提的顺序绘制，只需调整按笔的力度，就能调整笔触的宽度。

五　以重墨一笔快速画出长曲线的花茎，再用笔尖在花茎上点出小刺。调和藤黄和花青，用黄绿绘制水草，绘制时注意曲线的变化。

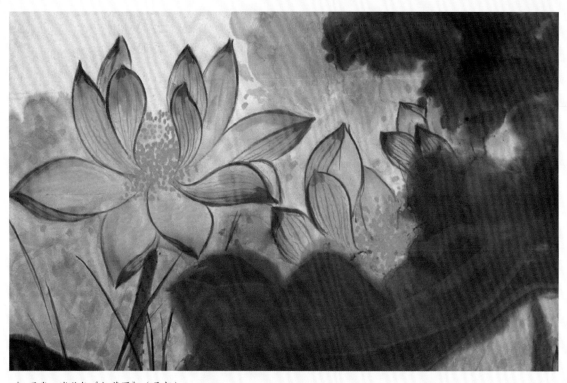

名画解读

《红荷图》

▲ 现代·谢稚柳《红荷图》（局部）

勾勒法荷花绘制方法

勾勒法荷花就是用双勾法绘制荷花，着重以墨线勾勒荷花的花瓣轮廓，同时充分表现花瓣的翻转姿态。相较于复笔荷花法，此法更容易掌握。

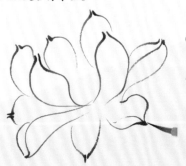

① 先用双勾法，以中锋蘸重墨勾勒荷花花瓣，注意线条的曲线变化，花瓣组合尽量舒展。

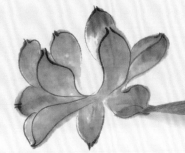

② 用曙红染色花瓣，运笔要快，花蕊适当留白，涂色即使超过轮廓也没有问题。

③ 用中锋勾勒花瓣的纹理，在现代画家谢稚柳的画作中，纹理只在花瓣外侧勾勒，内侧留白，以体现花瓣的内外关系。

叶片绘制方法

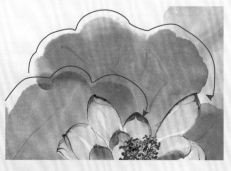

无论是谢稚柳采用的无笔触荷叶画法，还是其他画家采用的笔触丰富的荷叶画法，都会重点表现荷叶起伏变化非常大的轮廓边缘，因为这是荷叶最典型的特征。

养生美食

夏至风从西边起，
瓜菜园中受慈煎。

夏至养生

夏至后，气温逐渐升高，人体所需水分加大。绿叶菜和瓜果等水分多的蔬菜、水果都是不错的选择，如白菜、丝瓜、黄瓜等。

白菜

丝瓜

黄瓜

时令美食

夏季暑热，多数人食欲不振，所以，在中国北方流传一句谚语："冬至饺子夏至面"，尤其是凉面，既能祛火开胃，又不至于因寒凉而损害健康。夏至时令美食推荐——『凉面』。

凉面

伏月

小暑

小暑

温风至、蟋蟀
居宇，鹰始鸷。

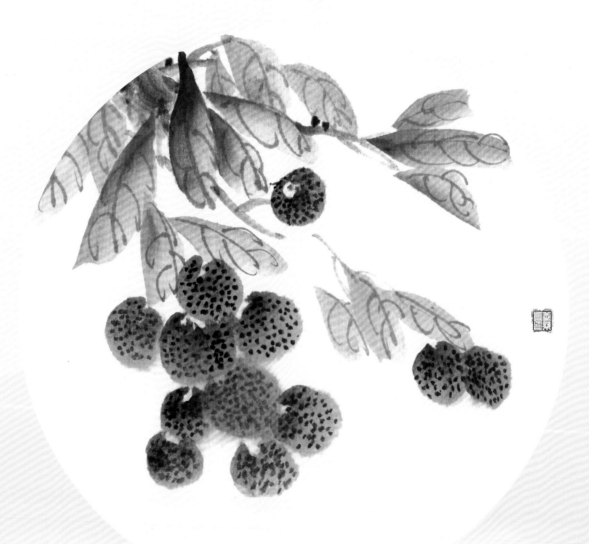

苦热

万瓦鳞鳞若火龙，
日车不动汗珠融。
无因羽翮氛埃外，
坐觉蒸炊釜甑中。
石涧寒泉空有梦，
冰壶团扇欲无功。
余威向晚犹堪畏，
浴罢斜阳满野红。

——宋·陆游

技法分解：侧锋转笔运笔

用笔肚蘸曙红，
笔尖蘸墨

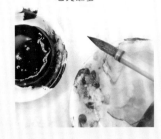

先侧锋转笔，
运笔画半圆

以同法绘制第二
个半圆

用侧锋转笔画出荔枝的外形，注意分两步绘制。运笔时慢慢压笔并转动，画出一个圆弧，然后画出第二个圆弧。

绘制步骤

1

2

用笔肚蘸墨绿，笔尖蘸墨，中锋起笔转侧锋画出第一片叶片，同理绘制第一组叶片。继续添加其他叶片，注意叶片大小和方向的变化。

用色方面还可以用笔尖蘸淡墨或花青，丰富色彩的变化。

叶片之间适当留白，并为枝干留出位置。

3

4

5

6

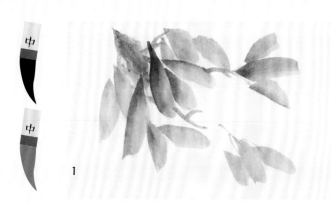

1

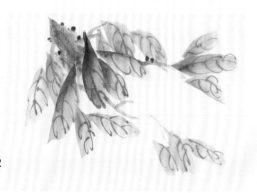

2

（二）待叶片墨色干透后，调和赭石和墨，在叶片空隙添加穿插的枝干。然后为枝干点苔，并用中锋勾勒叶脉。叶脉的方向决定了叶片的朝向，所以在下笔前一定要考虑清楚。

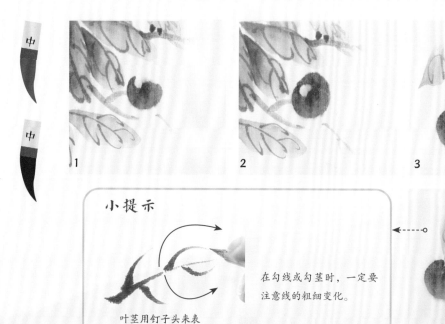

1

2

3

小提示

叶茎用钉子头来表现，注意粗细变化

在勾线或勾茎时，一定要注意线的粗细变化。

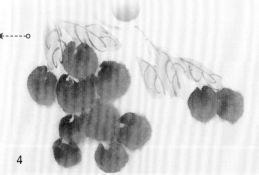

4

（三）用曙红加胭脂，以中锋转笔画出荔枝的第一笔，再添一笔将荔枝补充完整。其他荔枝采用相同的笔法完成，注意先画上层完整的荔枝，再添加下层被遮挡的荔枝，大小要有明显的变化。

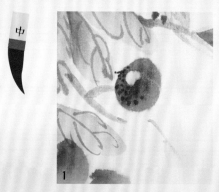

1

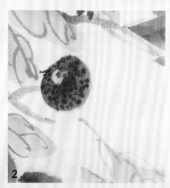

2

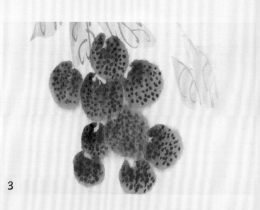

3

（四）胭脂中加一点儿墨，用笔尖蘸取点在墨色干透的荔枝上，体现荔枝表皮粗糙的特征。一定要注意不能点得过于密集，适量即可，过于密集或过于稀疏都会让画面不好看、不平衡。

叶脉形态分析

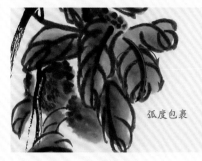

弧度包裹

荔枝

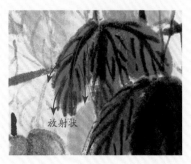

放射状

葫芦

荔枝的叶片为尖叶，且呈明显的连续弧形的轮廓，叶脉呈包裹状。其他植物的叶脉偏直，不包裹。

荔枝画法

① 绘制荔枝的底色，需要一颗一颗地进行，让荔枝的形状清晰，并且表现出适当的深浅变化。

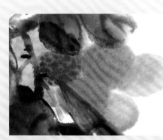

② 从靠前的荔枝开始画，用笔尖点画，表现荔枝果皮的颗粒质，点画时笔触不要超过荔枝的圆形边缘。

荔枝层次表现

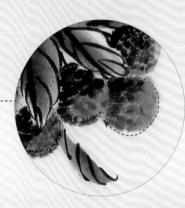

浅

颗粒成串的水果，最难表现的就是前后的遮挡关系。齐白石利用表皮点笔触的疏密变化，将深色集中在背光的一侧，形成视觉色彩上的深浅对比，以此体现荔枝的遮挡关系。

▲ 近代·齐白石《荔枝》

养生美食 小暑

有钱难买五月旱，
六月连阴吃饱饭。

时令美食

小暑前后往往是慢性支气管炎、支气管哮喘、风湿性关节炎等疾病的缓解期，根据冬病夏治的说法，黄鳝滋补能起到补中益气、补肝脾，除风湿、强筋骨的作用。小暑时令美食推荐——『红烧鳝鱼』。

红烧鳝鱼

小暑养生

小暑前后是人体阳气最旺盛的时候，要注意劳逸结合，保护阳气，适宜食用藕、羊肉、绿豆芽等食物。

藕

羊肉

绿豆芽

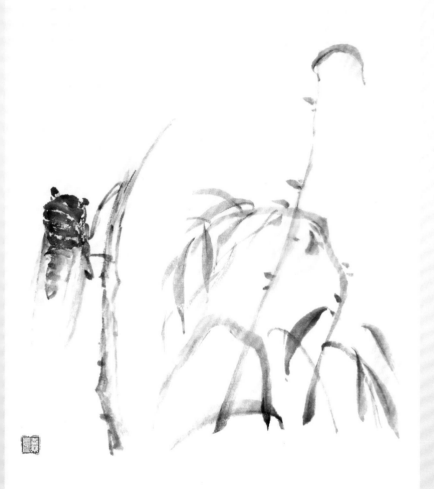

大暑 大暑

腐草为萤、土润溽暑、大雨时行。

六月十八日夜大暑

老柳蜩蟪噪，荒庭熠耀流。
人情正苦暑，物怎已惊秋。
月下濯寒水，风前梳白头。
如何夜半客，束带谒公侯。

——宋·司马光

065

技法分解：蘸墨法

笔尖蘸墨

墨色层次分明

蘸墨法是在调好色的笔锋上，用笔尖蘸取浓墨，这样绘制出来的墨色层次分明，更具立体感。

绘制步骤

1

2

3

4

5

6

一 蘸重墨用侧锋画出蝉头部的第一笔，第二笔向右运笔，注意带有一定的弧度。接着依次用小侧锋画出头部的结构，适当飞白可以使画面更透气，最后整理头部细节笔触。

1

2

3

4

二 调赭石加藤黄，勾勒腹部和尾部，同样不要忽略细节结构。接着在左、右两侧添加翅膀轮廓，翅膀内部只需轻轻染色。

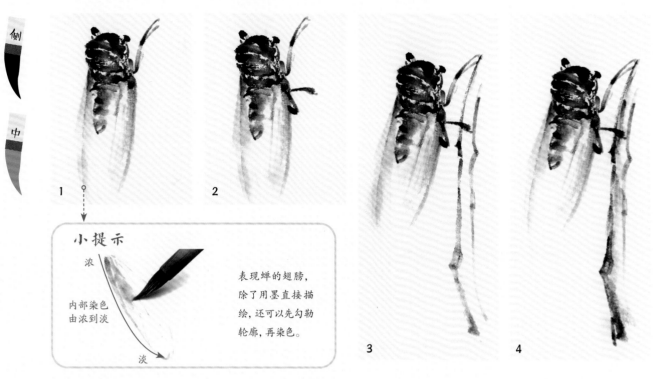

小提示

浓

内部染色
由浓到淡

淡

表现蝉的翅膀，
除了用墨直接描
绘，还可以先勾勒
轮廓，再染色。

三 用画躯干的赭石，以中锋勾勒足。完成后，调和赭石与墨，在足部右侧从上至下添加枝干，注意上细下粗的变化，可
以略带皴笔丰富质感。内部染色同样无须涂满，要适当留白。

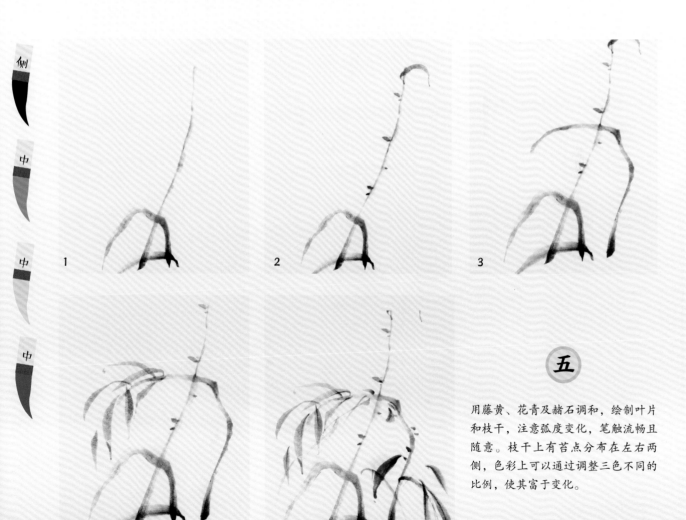

五

用藤黄、花青及赭石调和，绘制叶片
和枝干，注意弧度变化，笔触流畅且
随意。枝干上有苔点分布在左右两
侧，色彩上可以通过调整三色不同的
比例，使其富于变化。

养生美食 _{大暑}

大暑展秋风，秋后热到狂。

大暑养生

大暑前后气候比较炎热，容易伤脾耗气，导致人食欲不佳。大暑吃豆养脾，建议多食用扁豆、黄豆、薏米等。

扁豆

黄豆

薏米

时令美食

很多地方盛行吃仙草，仙草能祛暑入药，将其茎叶晒干后熬水，再加入淀粉放凉，凝成果冻状，再配以其他食材就成了人们喜爱的甜品。大暑时令美食推荐——『仙草』。

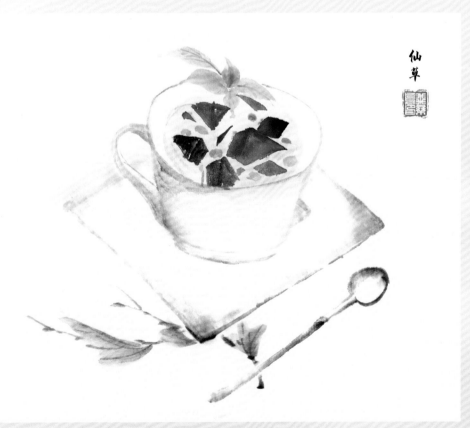
仙草

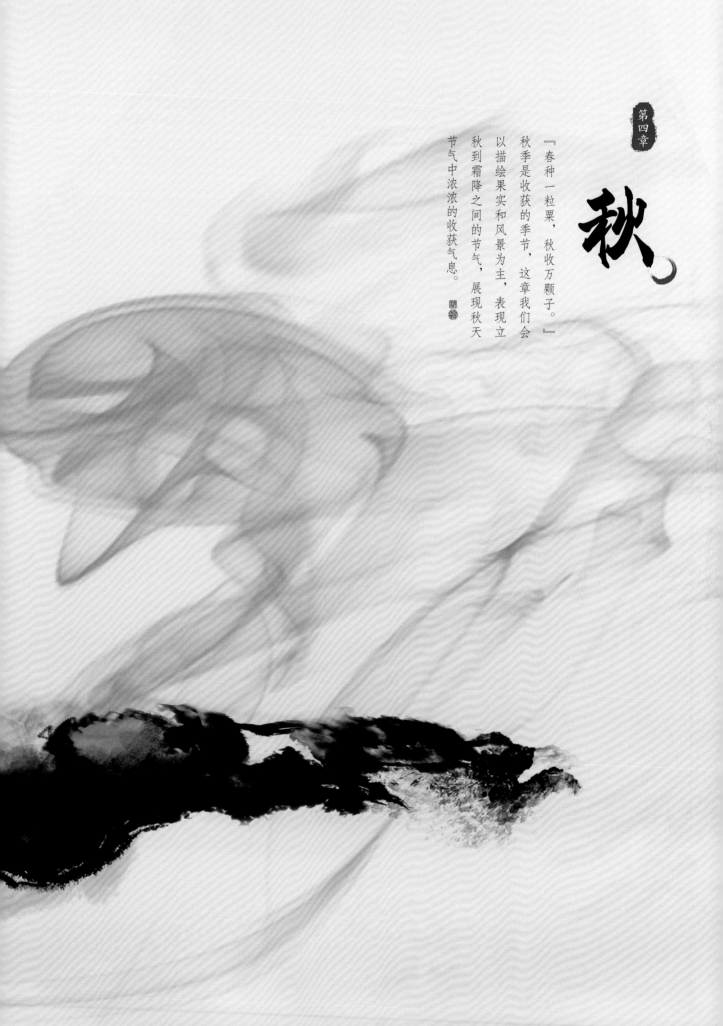

第四章

秋

「春种一粒粟，秋收万颗子。」

秋季是收获的季节，这章我们会以描绘果实和风景为主，表现立秋到霜降之间的节气，展现秋天节气中浓浓的收获气息。

巧月

立秋

立秋

凉风至、白露
生、寒蝉鸣。

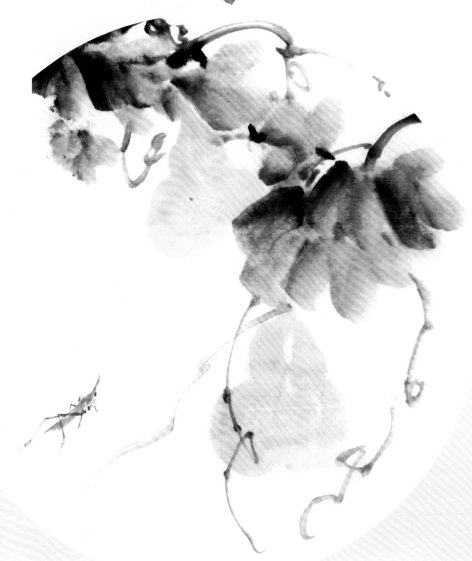

立秋夕有怀梦得

露篁荻竹清，凤扇蒲葵轻。
一与故人别，再见新蝉鸣。
是夕凉飚起，闲境入幽情。
回灯见栖鹤，隔竹闻吹笙。
夜茶一两杓，秋吟三数声。
所思渺千里，云外长洲城。

——唐·白居易

技法分解：卧锋

中锋起笔

起笔后下压笔锋，
用笔根运笔

卧锋是主要运用毛笔笔根运笔的技法，通常表现在大面积的笔触上，例如本节绘制的葫芦。

绘制步骤

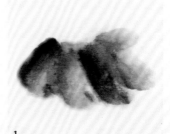
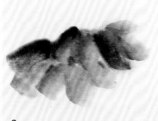

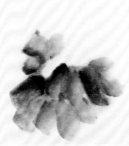

1
2
3

4

（一）将藤黄和花青调和得到绿色，花青多一些。将颜色蘸取饱满，笔尖蘸取少量重墨，用侧锋绘制叶片。三至五片为一组，分组绘制，小叶片可以浅一些。

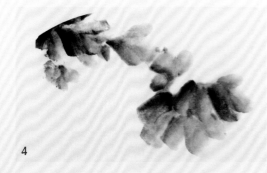

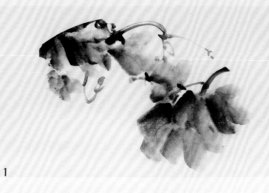

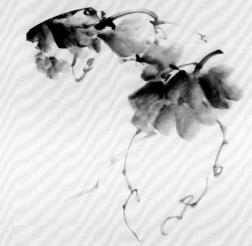

1

（二）蘸重墨用中锋快速运笔，在叶片之间穿插添加枝干及藤蔓。绘制的曲线要流畅，适当添加顿笔，以体现转折感。

2

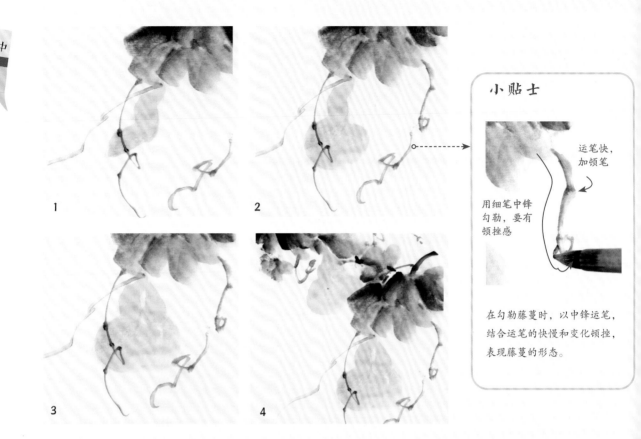

运笔快，加顿笔

用细笔中锋勾勒，要有顿挫感

在勾勒藤蔓时，以中锋运笔，结合运笔的快慢和变化顿挫，表现藤蔓的形态。

1　　2

3　　4

 三　调和藤黄，用大笔蘸取饱满，勾画葫芦的轮廓，上窄下宽，中部自然形成的笔触留白适当保留，以体现光泽感，也更加自然。另一个葫芦也采用相同的画法表现。

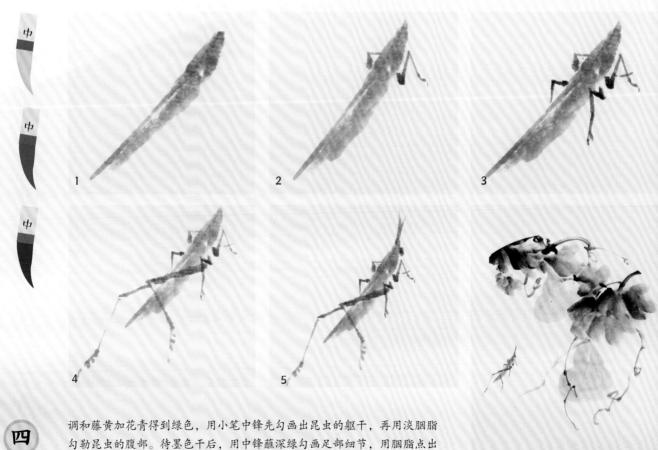

1　　2　　3

4　　5

四　调和藤黄加花青得到绿色，用小笔中锋先勾画出昆虫的躯干，再用淡胭脂勾勒昆虫的腹部。待墨色干后，用中锋蘸深绿勾画足部细节，用胭脂点出眼睛即可。

6

篱笆表现方法

　　篱笆通常使用细竹竿扎成，因此，需要每画一段就要顿笔断线，以体现竹竿结节的特征。另外，篱笆在画面中需要倾斜延伸交叉，不可与画纸边缘完全平行，以此来增加画面的生动感，同时强调对角线构图，使构图更美观。

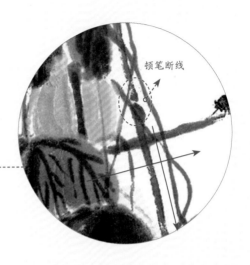

顿笔断线

双色侧锋回笔法

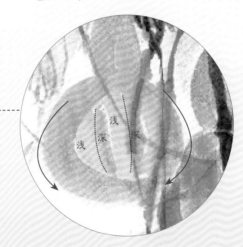

浅　深　深
浅

　　整个笔锋下压，左右各一笔半圆形笔触，且一笔双色，即可让葫芦拥有像齐白石笔下有饱满轮廓及色彩变化的葫芦。

葫芦常见组合

　　在齐白石的画作中，利用了葫芦排列上的疏密变化、大小及前后遮挡关系来丰富画面构图，避免出现相似的葫芦，让画面显得呆板。

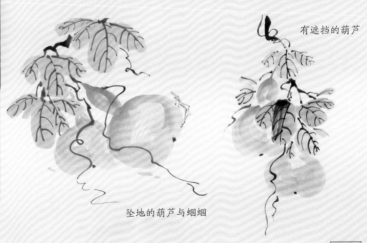

有遮挡的葫芦

坠地的葫芦与蝈蝈

▲近代·齐白石《葫芦》（局部）

养生美食

立秋

早上立了秋，

晚上凉飕飕。

立秋养生

随着立秋时节的到来，天气开始转凉，肠胃的消化能力会慢慢减弱。立秋养生可以多吃南瓜、桂圆、红枣等食物。

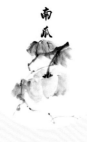

南瓜

桂圆

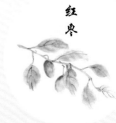

红枣

时令美食

立秋时天气转凉，建议多食用和胃消食的美食。立秋时令美食推荐——『五彩蜜珠果』。

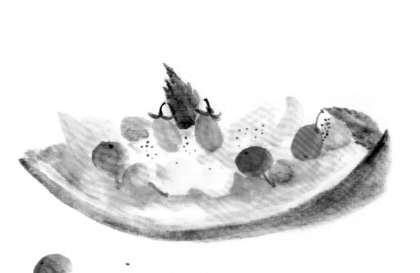

五彩蜜珠果

处暑

处暑

鹰乃祭鸟，天地
始肃，禾乃登。

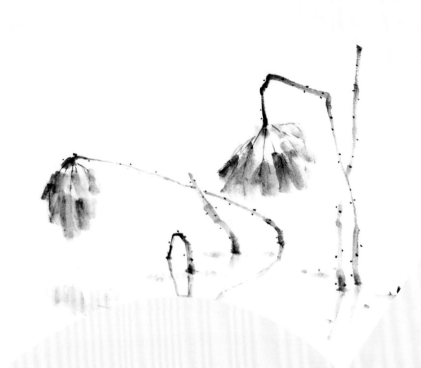

南柯子·十里青山远

十里青山远，潮平路带沙。数
声啼鸟怨年华。又是凄凉时候、
在天涯。白露收残暑，清风衬
晚霞。绿杨堤畔问荷花。记得
年时沽酒、那人家。

——宋·仲殊

技法分解：干笔与湿笔

干笔的笔触纹理显得干枯

【干笔】

湿笔的线条圆润、光滑

【湿笔】

画写意画时，通常通过毛笔的干湿变化来表现不同的质感。干笔含水量较少，笔触飞白、干涩；湿笔则含水量较多，笔触圆润。

绘制步骤

侧

1

2

3

一 用干笔以中锋勾勒荷叶的枝干，笔锋用淡墨，笔尖取重墨。第二根枝干要表现穿插关系。第三根枝干在左侧，适当延伸远一些，以丰富画面。

中

侧

1

3

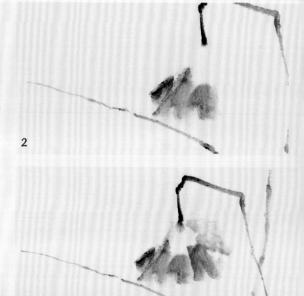

2

4

二 用赭石和墨调和，绘制荷叶，用一笔双色的技法，大笔侧锋绘制即可。荷叶呈扇形排布，有高低、宽窄之分。根部与枝干衔接的位置适当留白，远处部分叶片用色要适当浅一些。

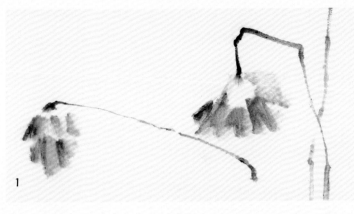

1

2

另一片叶片也用相同的笔法和颜色进行绘制。待墨色干后，以中锋蘸重墨勾勒出叶脉。

继续在下方空白处添加残枝，并在枝干左右两侧分别点出小刺。

最后用淡墨加少量的赭石调和，绘制水面枝干的倒影，绘制时注意倒影的角度变化。

3

小提示

横置笔锋，加深与水面的分界

为了突出表现水面的分界线，可以横置笔锋，在水面处强调。

 目前的水面还比较空，可以通过卧锋，蘸取剩余的赭石，在水面横向点出少量浮萍和更细碎的倒影，以丰富水面的表现。

养生美食

处暑

处暑裁、白露上，再晚跟不上。

时令美食

处暑节气由热转凉，自然界中阴气增强，阳气减弱。入秋的萝卜肉质肥厚丰润、清甜爽口，具有促进消化、增强食欲、加快胃肠蠕动和止咳化痰的功效。处暑时令美食推荐——白萝卜。

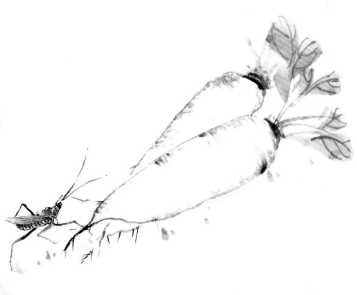

白萝卜

处暑养生

处暑时节天气干燥，建议多食用坚果类的食物，例如核桃、杏仁、花生等，有助于心脏保持健康。

核桃

杏仁

花生

白露

桂月

白露

鸿雁来、玄鸟归、群鸟养羞。

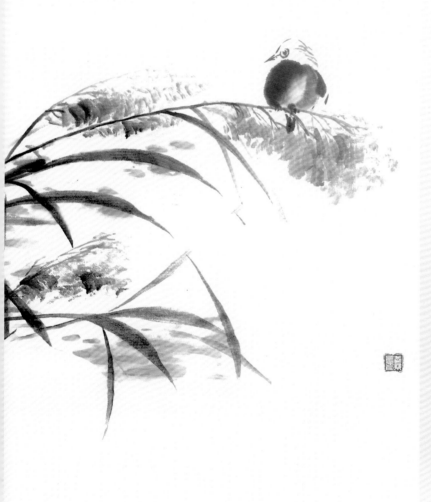

白露为霜

悲秋将岁晚，繁露已成霜。遍渚芦先白，沾篱菊自黄。
应钟鸣远寺，拥雁度三湘。气逼襦衣薄，寒侵宵梦长。
满庭添月色，拂水敛荷香。独念蓬门下，穷年在一方。

——唐·颜粲

技法分解：皴点

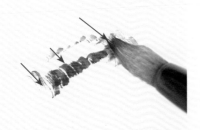

笔刷连续绘制

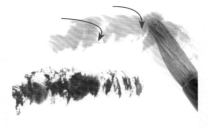

用淡墨绘制

皴点指运笔时将毛笔笔锋略微弄得扁平，侧锋连续不断地点刷出基本形状，绘制时注意浓淡对比。

绘制步骤

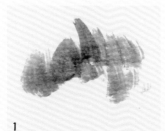

1

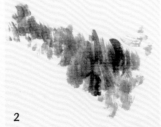

2

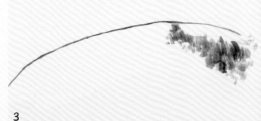

3

一

用赭石加墨调和，以侧锋带弧度轻扫出芦苇叶片，保留飞白带来的留白。接着将叶片补充完整，并趁湿用重墨叠加，以丰富画面层次，再用中锋蘸重墨勾勒枝干。

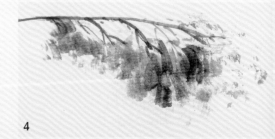

4

1

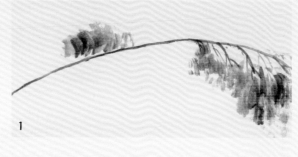

2

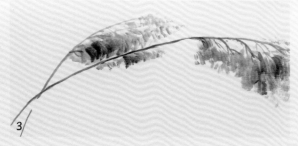

3

二

第二支芦苇也用相同的笔法和颜色进行绘制，注意表现被遮挡的部分，可以断笔避开第一支枝干，并且弧度上要和第一支做出区分。

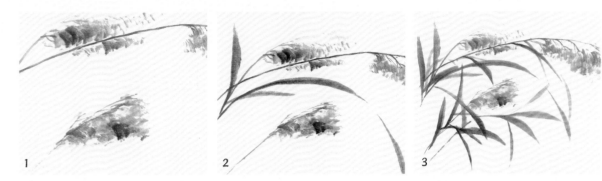

1　　　2　　　3

三　采用同样的方法，在下方空白处添加第三支芦苇。绘制完成后，调整赭石与墨的比例，墨多一些，用提按的笔法画出平滑弧度的叶片，叶片延伸的大体方向要统一。

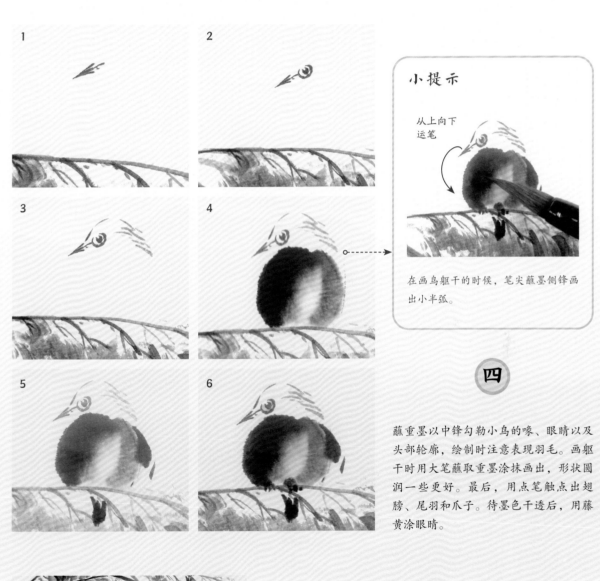

1　　　2

3　　　4

小提示

从上向下运笔

在画鸟躯干的时候，笔尖蘸墨侧锋画出小半弧。

5　　　6

四　蘸重墨以中锋勾勒小鸟的喙、眼睛以及头部轮廓，绘制时注意表现羽毛。画躯干时用大笔蘸取重墨涂抹画出，形状圆润一些更好。最后，用点笔触点出翅膀、尾羽和爪子。待墨色干透后，用藤黄涂眼睛。

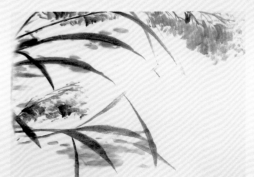

五　调和藤黄和花青，用大笔蘸取饱满的颜色，用卧锋笔法在下方水面点出浮萍，注意浮萍的疏密变化，集中点在靠近芦苇的地方即可。

养生美食

白露谷、寒露豆、花生收在秋分后。

白露

白露养生

白露时节昼夜温差大，俗话说『白露秋分夜，一夜冷一夜』。此时适合吃人参、红薯、川贝等食物。

人参

红薯

川贝

时令美食

白露时节的饮食应以健脾润燥为主，宜吃性平味甘或甘温之物，宜吃营养丰富、容易消化的平补食品。进食不宜过量，以免增加肠胃的负担。白露时令美食推荐——『莲子百合粥』。

莲子百合粥

秋分

秋分

鹿角解、蝉始鸣、半夏生。

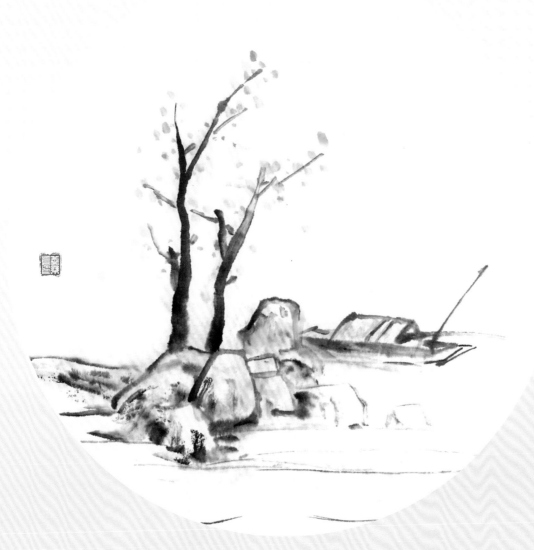

拥鼻

拥鼻悲吟一向愁，
寒更转尽未回头。
绿屏无睡秋分簟，
红叶伤心月午楼。
却要因循添逸兴，
若为趋竞怡离忧。
殷勤凭仗官渠水，
为到西溪动钓舟。

——唐·韩偓

技法分解：皴擦

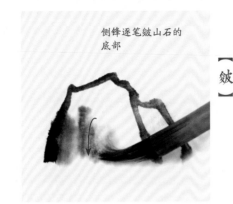

侧锋逐笔皴山石的底部

【皴】

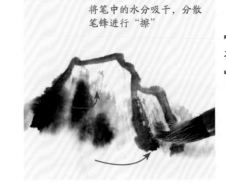

将笔中的水分吸干，分散笔锋进行"擦"

【擦】

"皴"和"擦"是两种不同的笔法。皴的方法很多，经常应用在山水画的创作中，这里只是简单运用侧锋皴山石；擦则用干笔表现。

绘制步骤

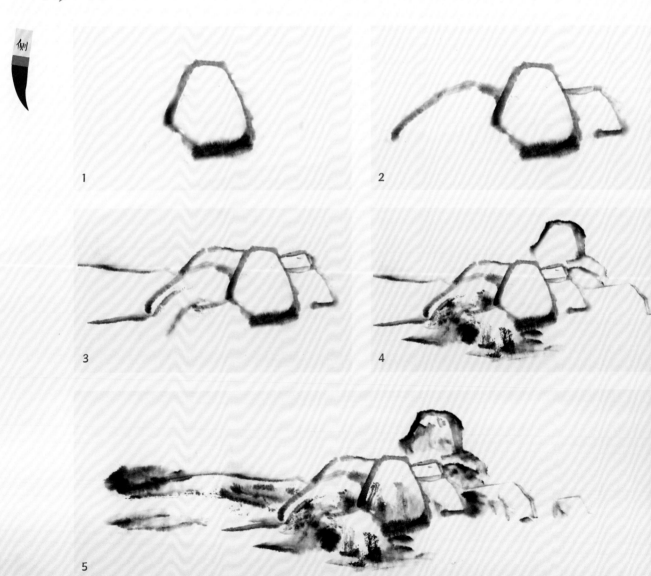

1

2

3

4

5

蘸重墨勾勒石头的轮廓，并根据遮挡关系，依次勾勒其他石头的层次，注意要有高低变化。接着用侧锋皴擦山石，每块石头都皴擦在下半部分即可。

侧 侧 中

1

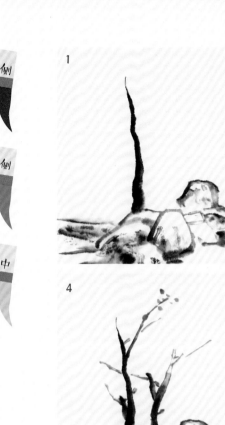

2

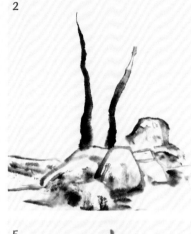

3

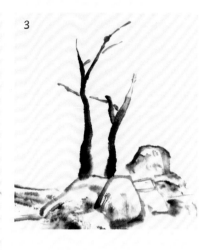

4

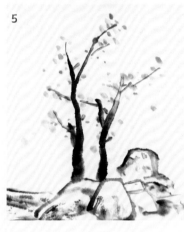

5

（二）

蘸重墨由根部向上勾勒树干，两根树干一高一低，然后依次向上添加次级枝干，逐渐变细。待墨色干透后，用赭石加藤黄点出树叶，注意疏密排列、大小变化。

侧 中 中 中

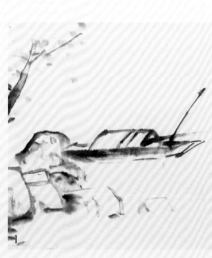

1

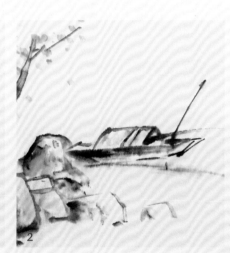

2

（三）

蘸重墨用中锋在画面右侧空白处添加船只。待墨色干透后，用赭石涂石头和乌篷。

调和花青和藤黄晕染水面，并用中锋蘸少量清水，勾勒晕染。

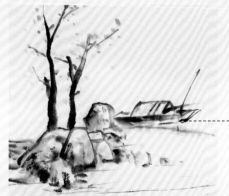

3

小提示

用墨破色的方法绘制交界线

表现水面的波纹时，先用淡花青侧锋扫一笔，待墨色干时，用重墨调赭石，轻轻勾勒。

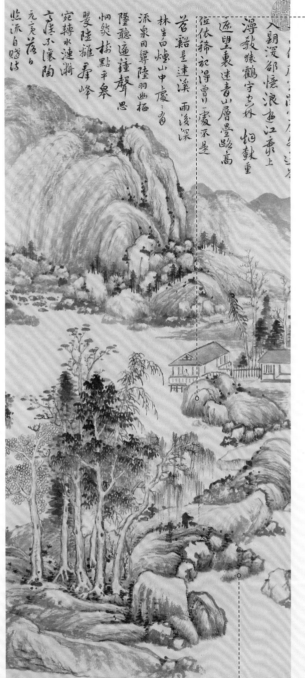

▲ 清·恽寿平《画山水》（局部）

常见石头组合

石头组合有多有少，单个石头且尺寸较大，称"聚一"；双石，一大一小称"聚二"；三石，一大两小，称"聚三"；四五石为多石组合，称"聚四""聚五"，需注意其遮挡关系和石头大小组合的摆放问题。可以从名画中对石头组合的方式进行提炼并临摹。

聚一

聚二

聚三

聚四

聚五

大小间石画法

无论画多少块石头的组合，都需要先勾勒石头的轮廓线，再施加皴法，但组合形式却有"大间小"和"小间大"两种形式。

大间小法：大石为主，小石为辅，小石围绕大石分布。

小间大法：小石为主，大石为辅，多表现低洼处的景物。

养生美食

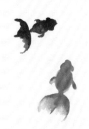

秋分

夏至风从西边起，
瓜菜园中受煎熬。

秋分养生

秋分时节标志着暑期的热气慢慢消失，天气愈发干燥，要多饮水、喝粥，重在益肺润燥，可多食用蜂蜜、百合、柿子等食物。

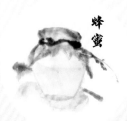

蜂蜜

百合

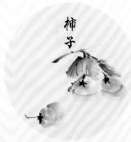

柿子

时令美食

在秋分时节食用螃蟹，能益阴补髓、清热解毒，还有助于身体各项机能的调节。秋分时令美食推荐——螃蟹。

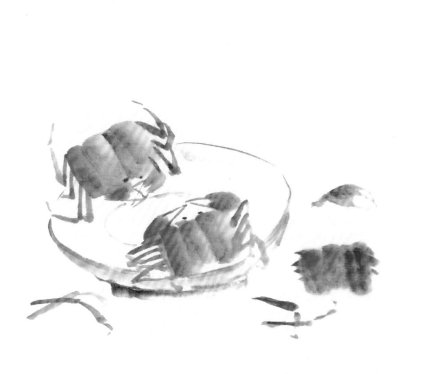

螃蟹

菊月

寒露 寒露

鸿雁来宾、雀入水为蛤、菊有黄华。

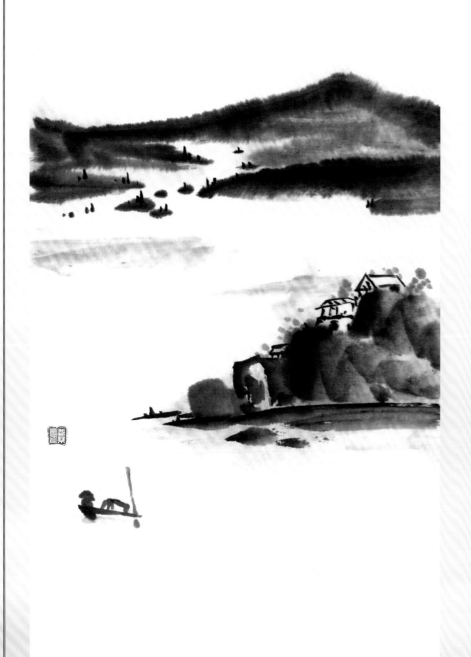

秋日望西阳

古木苍苔坠几层，行人一望旅情增。
太行山下黄河水，铜雀台西武帝陵。
风入蒹葭秋色动，雨馀杨柳暮烟凝。
野花似泣红妆泪，寒露满枝枝不胜。

——唐·刘沧

技法分解：湿画法

先用清水打湿纸面中要绘制的部分

横向运笔打湿纸面

在湿的纸面上，斜向上运笔绘制山的轮廓

湿画法和之前学习的破墨法相似，都能表现水润的笔触。但是，湿画法可以更为全面地表现画面效果。

绘制步骤

1

2

3

蘸重墨用湿画法绘制第一笔轮廓，再用淡墨添加山体内部。继续用相同的方法添加山体层次，注意山体之间的留白要有Z字形的变化，同时也要在留白中点少许小石块，避免留白过于宽大。

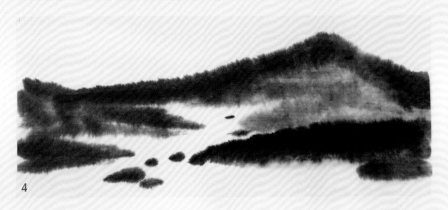

4

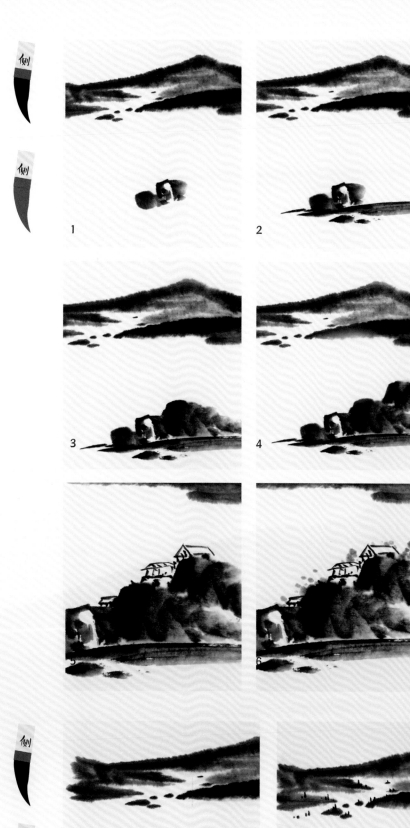

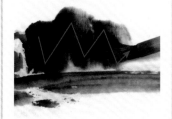

小提示

运笔一气呵成，不断笔

近处山石用泼墨法侧锋运笔绘制，运笔要连贯，一气呵成。

二

近景部分先用侧锋勾勒石头轮廓，堤岸一笔画成。大块山石用泼墨法以侧锋连笔绘制，注意要有高低变化。待墨色干后，以中锋蘸重墨勾勒山石上的建筑。最后用淡墨点画树木，作为点缀以丰富画面。

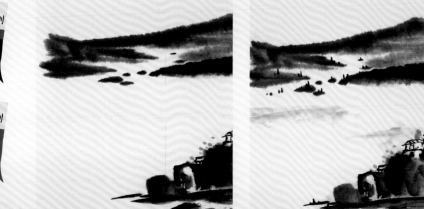

三

继续蘸重墨以中锋勾勒左下角空白处小船的细节。

最后蘸淡墨，以侧锋晕染湖面，增加画面效果，完成绘制。

山石的表现

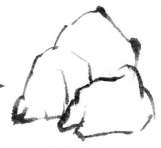

①用皴染法绘制山石，先勾勒山石的轮廓线和基本结构。

②在暗面，用较淡的墨色进行皴染。

③趁淡墨色未干，继续用重墨笔或点或勾，增加墨色变化并强调山石的轮廓。

▲ 明·董其昌《山水册页》（局部）

树木绘制要点

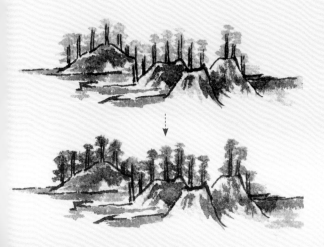

树木无论远近，一般都采用破墨法绘制。先用淡墨画一层，然后用重墨画一层，这样可以表现树叶的不规则感。

不同墨色的使用

通过调整加入清水的比例，调节墨色的浓淡变化，丰富并区分相邻的不同树木的墨色。

养生美食

露从今夜白，月是故乡明。

山药莲藕

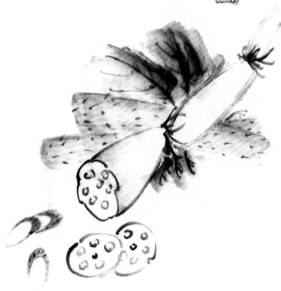

时令美食

由于寒露时节气候由热转寒，需要食用滋补的食物。山药可以滋养身体、协助消化；莲藕可以消食止泻、开胃清热、滋补养性。寒露时令美食推荐——『山药莲藕汤』。

寒露养生

寒露时节养生要注意补充水分、养阴防燥，可以多食香蕉、哈密瓜、苹果等水果。

苹果

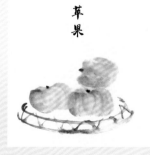

哈密瓜

香蕉

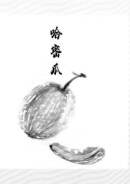

霜降 霜降

豺乃祭兽、草木黄落、蛰虫咸俯。

泊舟淮水次，霜降夕流清。

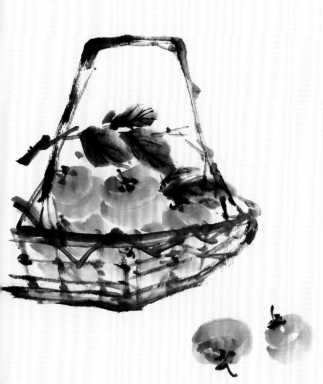

泊舟盱眙

泊舟淮水次，霜降夕流清。
夜久潮侵岸，天寒月近城。
平沙依雁宿，候馆听鸡鸣。
乡国云霄外，谁堪羁旅情。

——唐·韦建

技法分解：蘸墨法

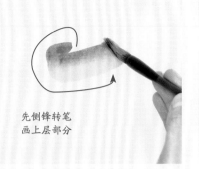

再侧锋转笔
画下层部分

先侧锋转笔
画上层部分

先用毛笔笔肚蘸藤黄，然后用笔尖蘸曙红。先逆锋下笔，然后转侧锋运笔。

绘制步骤

侧

1　　2

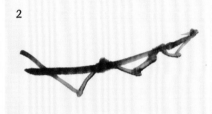

3　　4

一

蘸重墨用中锋勾勒篮子的第一层轮廓，在轮廓基础上添加折线笔触。继续用中锋补充篮底，再添加井字形交叉的纹理即可。

中

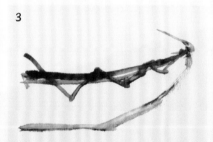

1

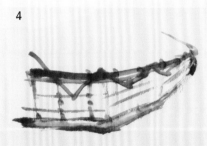

2

二

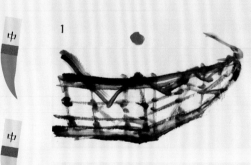

3

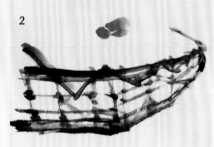

4

用藤黄加曙红和少量赭石调和，用侧锋转笔画出柿子。多笔拼接，可以让形状更加准确。上层用色要比下层用色更深一些，笔触之间的留白适当保留，无须涂满。

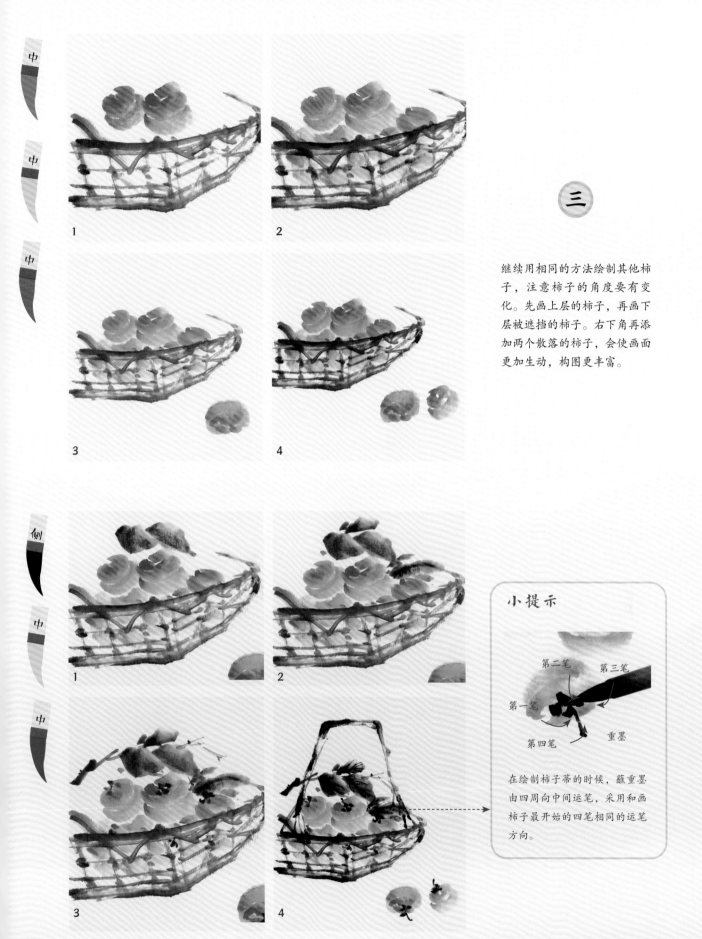

三

继续用相同的方法绘制其他柿子，注意柿子的角度要有变化。先画上层的柿子，再画下层被遮挡的柿子。右下角再添加两个散落的柿子，会使画面更加生动，构图更丰富。

1

2

3

4

1

2

3

4

小提示

第二笔 第三笔

第一笔

第四笔 重墨

在绘制柿子蒂的时候，蘸重墨由四周向中间运笔，采用和画柿子最开始的四笔相同的运笔方向。

四 用花青、藤黄和少量的墨调和，添加叶片，注意方向和大小的变化。待墨色干后，用中锋勾勒枝干和叶脉。再用小笔点出柿子蒂，最后蘸重墨补充完整篮子的提手即可。

养生美食

霜降水返壑，

风落木归山。

霜降

霜降养生

霜降作为秋季的最后一个节气，天气渐凉，秋燥明显。燥易伤津，所以要重视保暖、防秋燥，可以多吃胡萝卜、葡萄、栗子等。

胡萝卜

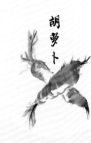
葡萄

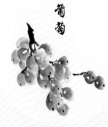
栗子

时令美食

霜降时节的饮食宜平补，要注意健脾养胃、调补肝肾，可以多吃健脾、养阴、润燥的食物，如木耳、山药、枸杞一类。霜降时令美食推荐——『山药炒木耳』。

山药炒木耳

第五章

冬

『十月江南天气好，可怜冬景似春华。』冬季是一年的最后一个季节，为了表现节气的特点，我们根据节气的不同气氛来表现『立冬』到『大寒』之间的节气。

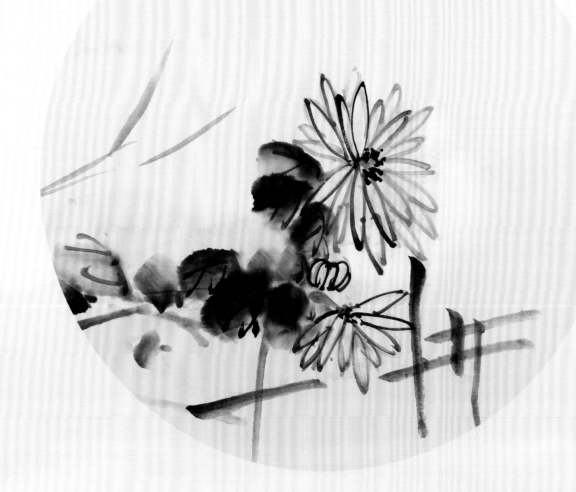

良月

立冬 立冬

水始冰、地始冻，
雉入大水为蜃。

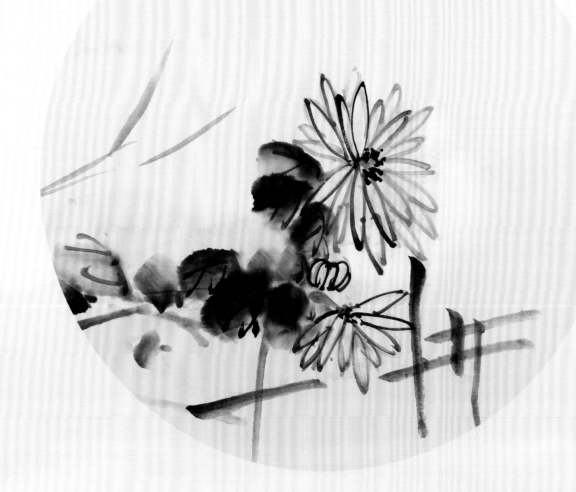

立冬日作

室小财容膝，墙低仅及肩。
方过授衣月，又遇始裘天。
寸积篝炉炭，铢称布被绵。
平生师陋巷，随处一欣然。

——宋·陆游

技法分解：墨色的虚实

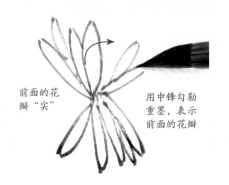

前面的花瓣"实"

用中锋勾勒重墨，表示前面的花瓣

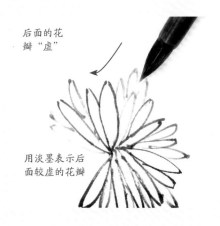

后面的花瓣"虚"

用淡墨表示后面较虚的花瓣

菊花的花瓣层次较多，可以用墨的浓淡来区分前后虚实。较靠前面的花瓣用重墨绘制，越往后用墨越淡。前面的花瓣较实，后面的花瓣较虚。

绘制步骤

1

2

3

一 寒菊用直接勾勒轮廓的方式表现白色。蘸取淡墨，从花瓣开始用中锋勾勒，花瓣由左右两笔的双勾法进行绘制，依次添加花瓣。绘制时，注意花瓣的长度、大小，差别不要太大。

1

2

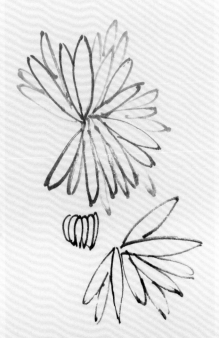

3

二 继续丰富菊花的花瓣，可以向两侧绘制，让花瓣的叠加关系更加自然。画完第一朵菊花后，再勾勒第二朵侧面的菊花及花苞。绘制时，注意菊花的层次较多，墨色可以有适当的变化。

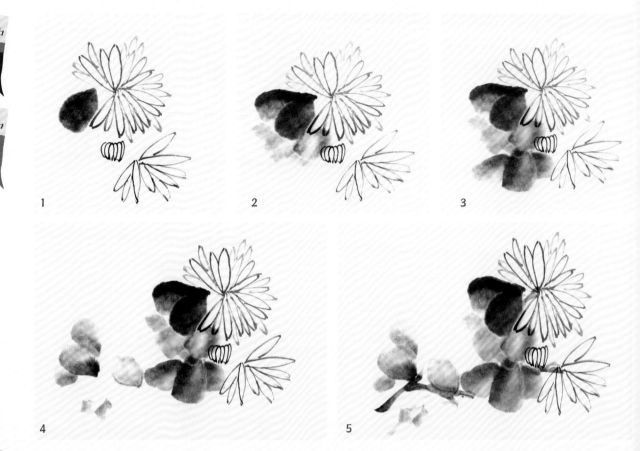

三　绘制叶片。先用笔锋蘸取淡墨，笔尖处蘸取浓墨，绘制花瓣侧面的叶片。笔触之间有一点儿间隔，让叶片的形状更清晰。然后用淡墨丰富靠后和靠下的叶片，最后用笔尖蘸取浓墨勾勒枝干。

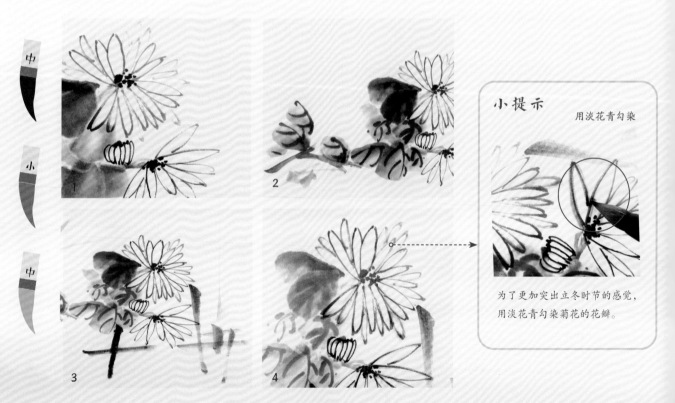

小提示

用淡花青勾染

为了更加突出立冬时节的感觉，用淡花青勾染菊花的花瓣。

四　在花朵的中心用浓墨点出花蕊，继续用笔尖顺着叶片的方向勾勒叶茎。接着调和七成赭石和三成墨，用中锋画出篱笆。再用八成水和两成青花调和，勾勒花瓣轮廓，完成绘制。

高顶攒瓣花瓣组合方法

高顶攒瓣即花瓣向上隆起，相互交织，形成高耸的花头。这类花朵多绘制其侧面的状态，因为这样的状态最能展现高顶攒瓣花的特点。

① 绘制靠前的花瓣，因为这些花瓣在视觉上更偏侧一些，所以看上去会变得更短。在绘制时，尽量将其聚合起来，同时要有向上的包裹感。

② 用向上高耸的相互交织的花瓣填充花蕊，使其成为一个饱满的圆形。

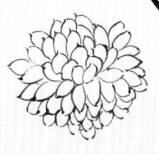

③ 逐步添加花瓣，越靠外的花瓣则越平、越分散，直到添加花朵的边缘部分。

菊花形态

齐白石绘制的菊花题材作品，多以盛开的菊花为主，极具生命力。以正圆形的团状形态呈现，可以让花朵更加圆润、饱满。花瓣在各个角度有一定的遮挡、开合变化，做到自然状态下的不对称。

▲ 当代·齐白石《酒壶和菊花》

叶片画法

画叶片时用了浓淡不同的墨色进行表现，绘制时首先确定叶片承接在花朵之下，然后用笔尖蘸重墨，侧锋画出最靠前的菊叶的第一笔，接着顺势在旁侧提笔画出其他叶片。待叶片墨色八分干后勾勒叶茎，绘制时要有干湿变化，形成笔断意连的效果。

养生美食 立冬

今冬麦盖三层被，
来年枕着馒头睡。

时令美食

立冬过后便来到寒冷的冬天，人们对热量的消耗将比以往大得多，此时应增强人体抵抗力，进补以食补为上。立冬时令美食推荐——『虾仁香饭』。

虾仁香饭

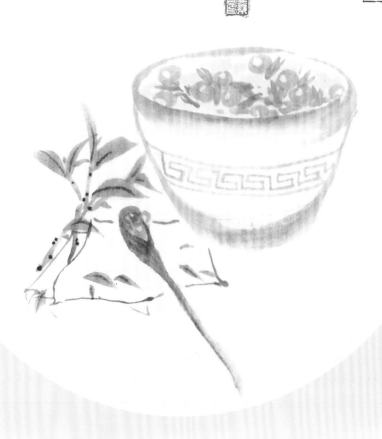

立冬养生

立冬意味着冬季正式来临，应该多吃温热补益的食物，如萝卜、菠菜、白菜等，既能强壮身体，又能御寒的食物。

萝卜

菠菜

白菜

小雪

虹藏不见，天气上升，闭塞而成冬。

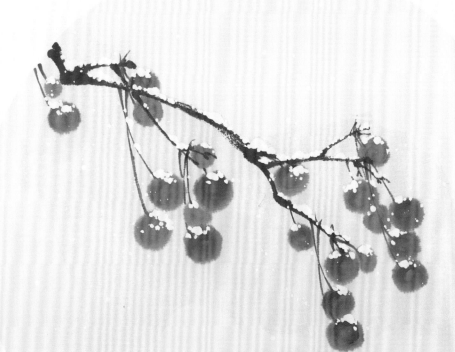

小雪

散漫阴风里，天涯不可收。
压松犹未得，扑石暂能留。
阁静萦吟思，途长拂旅愁。
崆峒山北面，早想玉成丘。

——唐·李咸用

技法分解：起手画梗式

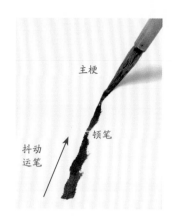
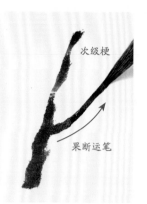
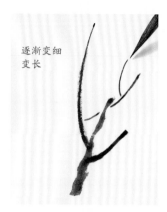

主梗
顿笔
抖动运笔

次级梗
果断运笔

逐渐变细变长

画梗起笔时，用笔稍顿一下，然后起笔绘制粗梗，运笔适当抖动；绘制次级梗时，运笔快速、干脆，稍加弧度，逐步添加次级枝干，越往后越细长。

绘制步骤

1　　　　2　　　　3

一 用中锋配合小侧锋运笔，根据枝干前后顺序依次画出。注意以运笔的顿挫体现枝干转折，同时要体现主枝较粗，次级枝干较细的变化特征。

1

3

2

4

二

用吸水性较好的羊毫笔或兼毫笔蘸取饱满的曙红，然后用笔尖蘸取少量的浓郁曙红，用转笔的方式画出圆形果实。注意，果实之间的大小及疏密变化，并且要和画枝干的方法相同，先画前面一层，再画后面一层，后一层的颜色可加水调和变浅，丰富画面的层次变化。

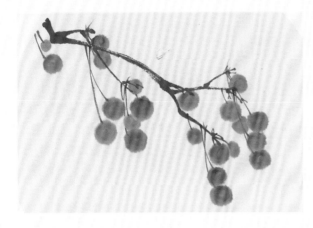

三

等果子墨色干透后，蘸取浓郁的曙红，以中锋运笔勾勒果柄。注意表现线条弧度时，可以有少量的穿插表现，但不可太多，否则会导致画面变乱。

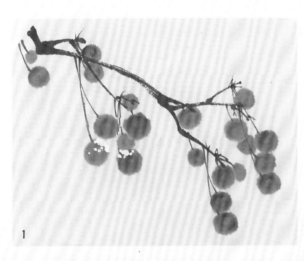
1

2

小提示 　　钛白覆盖

白色一定要有一部分遮盖枝干的色彩，才能体现真实的积雪感。

3

四

蘸取浓郁的钛白叠加出积雪的效果，要注意积雪的厚度要有厚薄之分，积雪感才能更自然。最后再用撒点法撒点，表现飘雪的灵动美。

4

养生美食 小雪

小雪不把棉柴拔，
地冻镰砍就剩茬。

时令美食

小雪节气意味着寒冷的冬季正在逐步拉开帷幕，此时宜吃温补性食物和益肾食品，滋阴潜阳，同时又有足够的热量。小雪时令美食推荐——『葱爆羊肉』

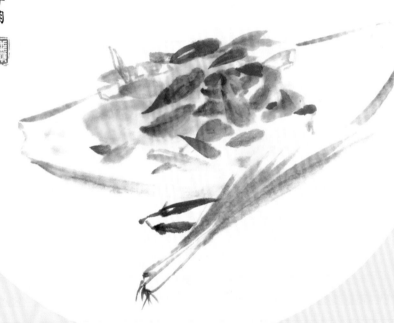

葱爆羊肉

小雪养生

小雪时节可多食橘子，橘子含有大量维生素和柠檬酸，还可多食黑豆、荸荠等补充蛋白质。

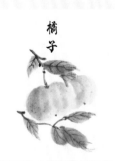

橘子

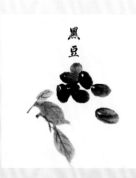

黑豆

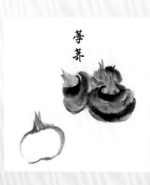

荸荠

冬月

大雪

鹖鸥不鸣，虎始交，
荔挺出。

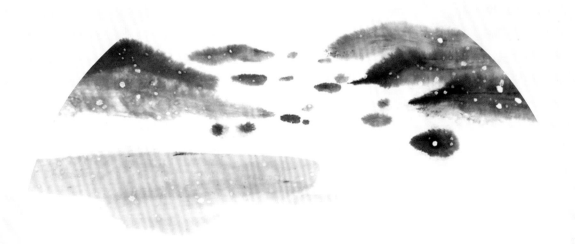

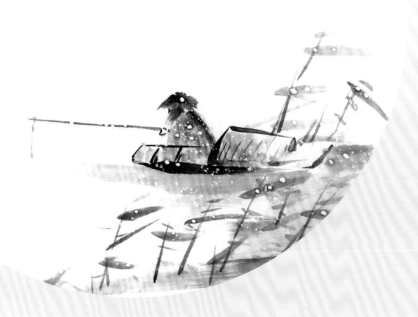

江雪

千山鸟飞绝，
万径人踪灭。
孤舟蓑笠翁，
独钓寒江雪。

——唐·柳宗元

技法分解：弹粉法

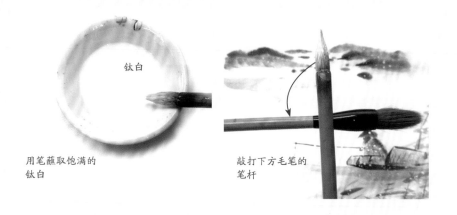

钛白

用笔蘸取饱满的钛白

敲打下方毛笔的笔杆

"弹粉法"就是运用蘸满饱满墨的毛笔，在另一支笔的笔杆上敲打，使敲打下的色点自然地掉落到画面上，形成自然的飘雪（飘花）效果。

绘制步骤

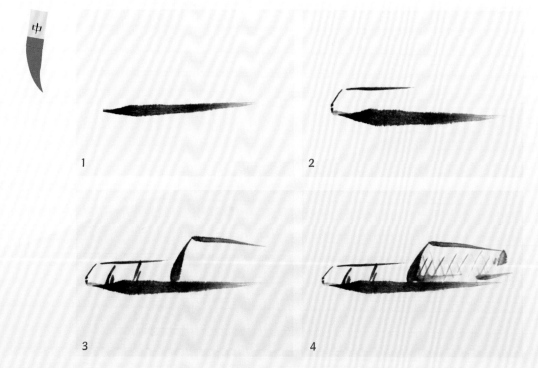

1

2

3

4

一

蘸重墨用中锋勾画船身，以确定大小，然后继续丰富小船结构。注意，乌篷前宽后窄的造型变化，花纹用色可适当浅一些。

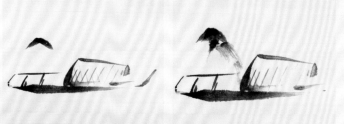

1

2

3

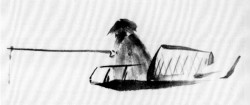

二

蘸取重墨绘制渔翁帽子的轮廓，然后将笔尖弄散，向下轻扫，表现蓑衣的质感。最后把鱼竿勾画出来，鱼竿的角度不要太斜。

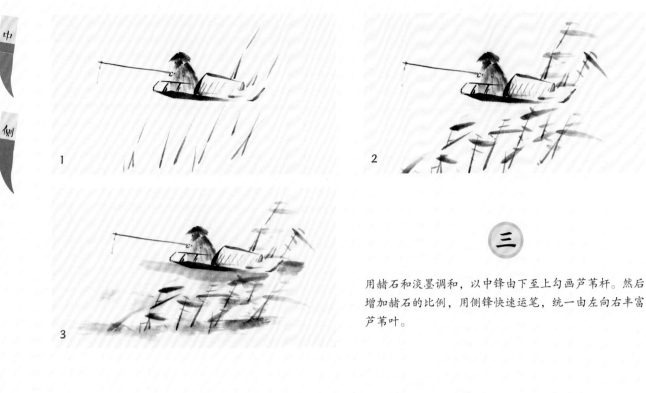

1

2

3

三

用赭石和淡墨调和，以中锋由下至上勾画芦苇杆。然后增加赭石的比例，用侧锋快速运笔，统一由左向右丰富芦苇叶。

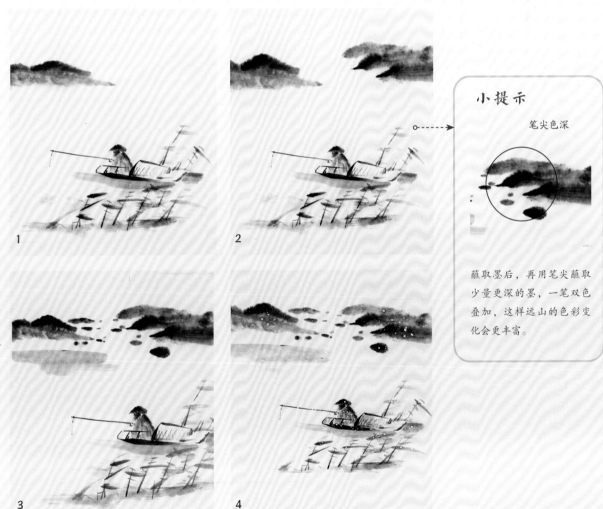

小提示

笔尖色深

蘸取墨后，再用笔尖蘸取少量更深的墨，一笔双色叠加，这样远山的色彩变化会更丰富。

1

2

3

4

四 用湿画法以重墨添加远山，注意丰富远山的层次错落感，不要排列得过于整齐。中间空白处用点笔触，点画少许墨色，表现远处的小山石。最后用弹粉法，散钛白，以表现冬雪氛围。

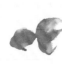

养生美食

大雪兆丰年，无雪要遭殃。

大雪

大雪养生

冬季是进补的季节，大雪是进补的季节，大雪节气应多吃温润、滋补的食物，民间有吃『三大』『三雪』的说法。这里推荐多食用雪菜、雪藕、雪梨。

雪菜

雪藕

雪梨

时令美食

冬季进补羊肉有驱寒保暖、益气补血的功效。羊肉搭配山药、枸杞等，营养更丰富。大雪时令美食推荐——羊肉。

羊肉

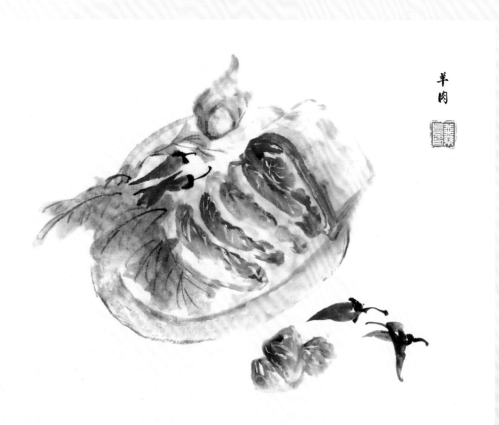

冬至

蚯蚓结、麋角解、水泉动。

天时人事日相催，冬至阳生春又来。

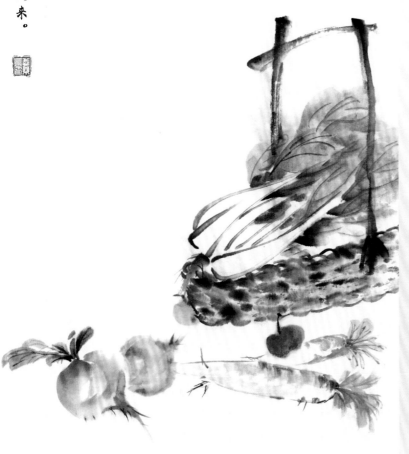

小至

天时人事日相催，冬至阳生春又来。
刺绣五纹添弱线，吹葭六琯动浮灰。
岸容待腊将舒柳，山意冲寒欲放梅。
云物不殊乡国异，教儿且覆掌中杯。

——唐·杜甫

技法分解：侧锋转卧锋

用笔肚侧锋起笔

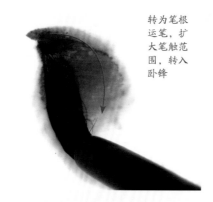

转为笔根运笔，扩大笔触范围，转入卧锋

所谓"侧锋转卧锋"，就是运用部分笔肚侧锋起笔，接着转入笔根运笔，扩大笔触范围，转入卧锋。

绘制步骤

1

2

3

一 蘸重墨勾勒白菜菜梗，注意结构变化，要有宽窄变化。

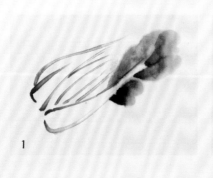

1

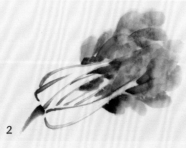

2

二

用藤黄加花青调成绿色，蘸取饱满绿色的同时，用笔尖蘸取少量墨，顺着菜梗方向画出叶片。

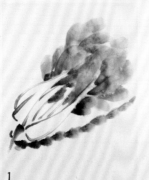

1

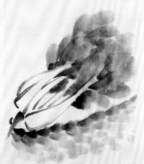

2

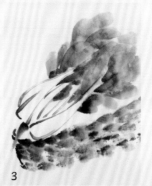

3

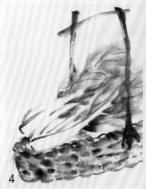

4

三 蘸重墨以侧锋画出篮筐的边缘，再用相同的方法点出筐身。一层画完后，趁着墨色半干，取深一些的墨在筐身上有选择性地加重，最后再把把手画出来。

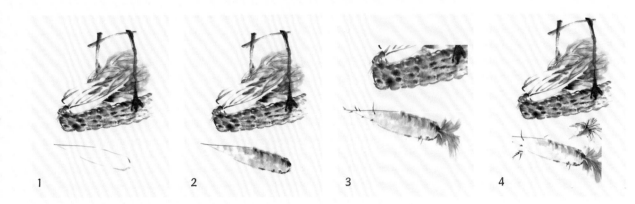

侧

中

1 **2** **3** **4**

四 先用淡墨勾勒萝卜的形状，再用侧锋丰富结构，绘制时注意笔触要带一些弧度。用剩余的绿色添加萝卜叶片，同样采用侧锋运笔。第二个萝卜采用同样的画法表现。

侧

侧

中

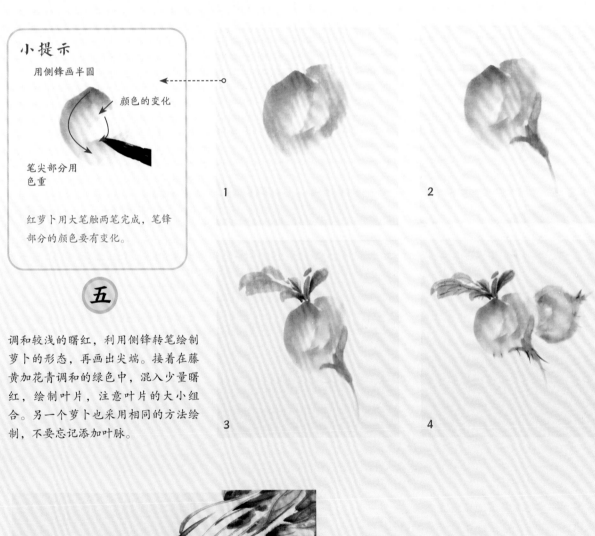

小提示

用侧锋画半圆

颜色的变化

笔尖部分用色重

红萝卜用大笔触两笔完成，笔锋部分的颜色要有变化。

1 **2**

五 调和较浅的曙红，利用侧锋转笔绘制萝卜的形态，再画出尖端。接着在藤黄加花青调和的绿色中，混入少量曙红，绘制叶片，注意叶片的大小组合。另一个萝卜也采用相同的方法绘制，不要忘记添加叶脉。

3 **4**

侧

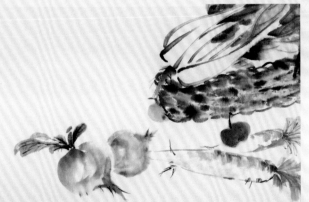

六 最后丰富画面，在空白处添加两个浓郁红色的小果子作为点缀，即可完成绘制。

养生美食 冬至

冬至暖、冷到三月中；
冬至冷、明春暖得早。

冬至养生

冬至到大寒节气是最冷的时段，民间讲究多吃水果圆子、汤圆、红豆香饭等食物。

水果圆子

汤圆

红豆香饭

时令美食

冬至时节气温低，人体需要足够的能量来抵御寒冷，肉类含有丰富的蛋白质、碳水化合物和脂肪，有补气活血、温中暖下的功效，是进补的佳品。冬至时令美食推荐——『饺子』。

饺子

小寒

腊月

小寒

雁北乡，鹊始巢、雉始鸲。

小园独酌

横林摇落微弄丹，深院萧条作小寒。
秋气已高殊可喜，老怀多感自无欢。
鹿初离母斑犹浅，橘乍经霜味尚酸。
小酌一卮幽兴足，岂须落佩与颠冠？

——宋·陆游

技法分解：树的画法

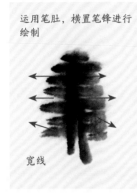

运用笔肚，横置笔锋进行绘制

宽线

笔尖点缀而成

点

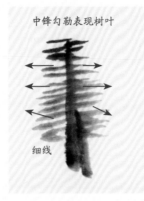

中锋勾勒表现树叶

细线

左侧展示的三种画法是常见的远景树木的表现形式。第一种是用笔肚部分托笔完成的；第二种是以点的形式表现的；第三种则是用中锋勾勒而成的。

绘制步骤

1

2

3

一 先蘸重墨，用中锋勾画树干，上细下粗。再蘸略浅的墨点画叶片，运笔可以随意、自然一些，要有大小变化。待墨色干后，再用与树干相同的重墨叠加少量点，以丰富层次。

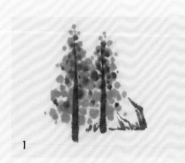

1

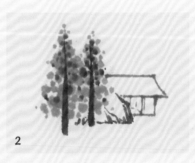

2

二 根据画面的前后层次关系，先用小侧锋画出被遮挡的石头，再用中锋勾画被石头遮挡的小草屋。

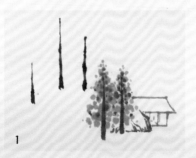

1

2

3

三 采用横卧笔锋的方式绘制后方的三棵树，同样的笔触也可以有适当的大小变化。另外，绘制时需要注意树木要有高低错落的变化，使画面更加自然。

1

2

继续根据画面的层级关系，一次性画出被遮挡的建筑和树林，因为是远景，所以建筑的细节不用刻画过多，且越远的树干要画得越纤细，并逐渐弱化，甚至可以不画，仅用叶片来表现即可。

3

4

小提示

复勾

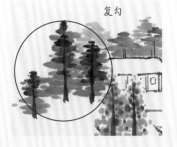

深入表现树木，可以在树叶的墨色干后重新勾勒一遍，但勾勒的面积应小于第一遍绘制的面积。

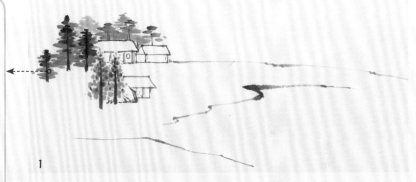

1

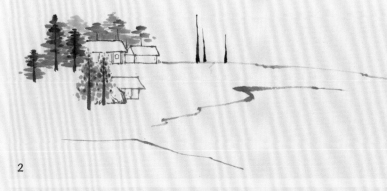

2

五

用中锋勾勒河岸的轮廓，注意用顿笔体现转折的效果，河岸有曲线变化，画面才会更加自然、好看。此外，叶片的画法可以有多种不同的组合，以此丰富画面变化。

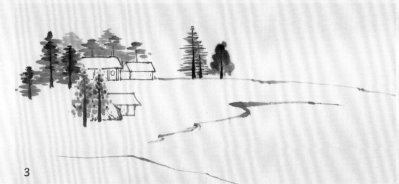

3

1

2

六

用侧锋增加绘制面积，并添加山体和水面的倒影。因为山体的墨色比树木的墨色浅，所以不会覆盖树木，不用避开树木绘制。

在绘制水面时，笔触尽量保持平行，快速运笔，以拉出飞白的质感。

小提示

留白

远山之间适当留白，可以体现云雾的朦胧之感。

七 绘制远山时需更换大号吸水性好的毛笔，以保证蘸取充足的颜料，尽可以减少远山上的笔触，避免凌乱，保持意境。地面上可用笔尖点画苔点，以丰富画面效果。

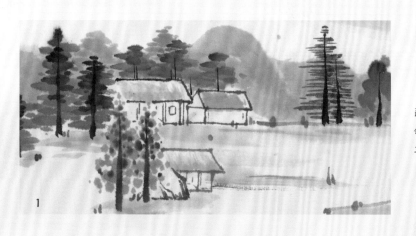

1

八

蘸较浅的赭石，用小侧锋顺着屋顶倾斜轻扫，以表现稻草的质感，利用皴笔的留白，可以让屋顶更透气。

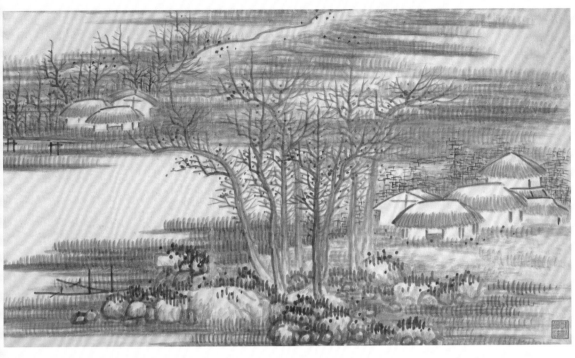

▲ 明·龚贤《十二月令山水册页》（局部）

茅屋结构要点

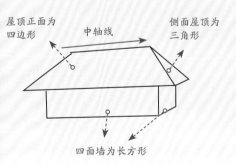

屋顶正面为
四边形　　中轴线　　侧面屋顶为
　　　　　　　　　　　三角形

四面墙为长方形

　　房屋结构是由基础的几何结构拼接而成的，当房屋在画面中呈现不同的角度时，可以通过屋顶中轴线的方向来判断房屋的朝向。

茅屋绘制要点

　　茅屋是山水画中重要的表现细节，表现茅草的笔触无须太多。从龚贤的画作中可以看出，茅草笔触主要集中在屋顶下方的轮廓边缘。

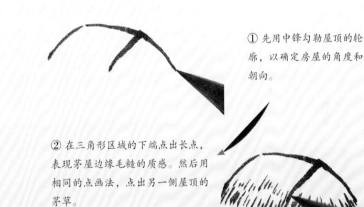

① 先用中锋勾勒屋顶的轮廓，以确定房屋的角度和朝向。

② 在三角形区域的下端点出长点，表现茅屋边缘毛糙的质感。然后用相同的点画法，点出另一侧屋顶的茅草。

③ 用中锋勾勒房子的外墙轮廓和门窗等细节即可。

远景

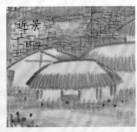

近景

　　遵循近大远小的视觉规则，这样画出的建筑群才能准确、不突兀。

养生美食

小寒

三九、四九不下雪，

五九、六九旱还接。

时令美食

小寒节气正值腊月，用黄米、白米、江米、小米、菱角米、栗子、红豇豆、去皮枣泥等材料熬制的腊八粥，营养丰富，老少咸宜。小寒时令美食推荐——「腊八粥」。

腊八粥

小寒养生

小寒时节要多食用温热食物以补养身体、防御寒气。作为腊月中的节气，腊八食物不可缺少，如腊八蒜、腊八豆腐及腊八面等。

腊八面

腊八豆腐

腊八蒜

大寒 大寒

鸡乳、征鸟厉
疾、水泽腹坚。

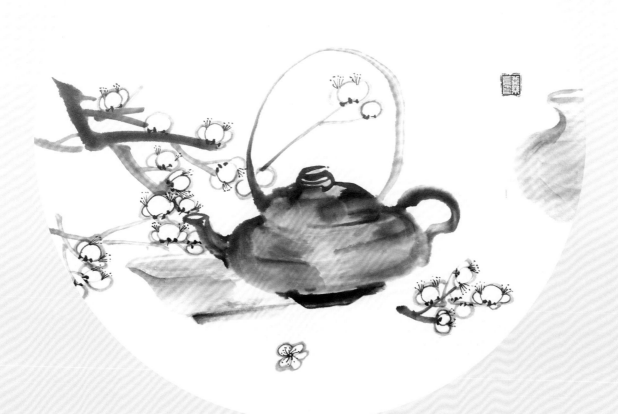

元沙院

升山南下一峰高，
上尽层轩未厌劳。
际海烟云常惨淡，
大寒松竹更萧骚。
经台日永销香篆，
谈席风生落麈毛。
我亦有心从自得，
琉璃瓶水照秋毫。

——宋·曾巩

技法分解：拖锋运笔

顺着箭头方向
画第一笔

采用同样的方法，
画出第二笔

笔尖先蘸上浓墨，待笔上水分稍干，用拖锋运笔的方法画出酒壶的第一笔，采用同样的方法，在另一侧绘制第二笔。

绘制步骤

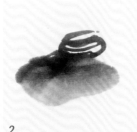

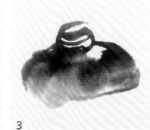

1 2 3 4

 一 先用花青加重墨调和，勾勒出壶口。再有侧锋转卧锋的方式绘制酒壶的壶盖，注意笔触要有弧度。壶身也采用相同的笔法表现，中部可以适当留白。

1 2

3 4

 二

蘸重墨勾画壶底，蘸淡墨画出壶嘴，注意壶嘴不要高于壶盖。接着用拖锋依次画出壶柄和提手，提手的粗细可以不用太规整，适当变化会更自然。待墨色干后，再调和较淡的赭石，平涂壶身。

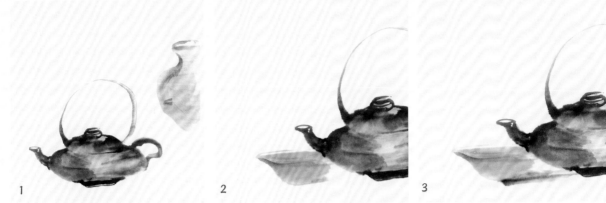

側

側

1　　　2　　　3

三　先蘸淡墨勾勒酒壶的轮廓形状，然后用七成赭石和三成墨调色，画出壶身。接着用调好的颜色画出酒碗，碗底的墨色稍重，用笔尖强调画出即可。

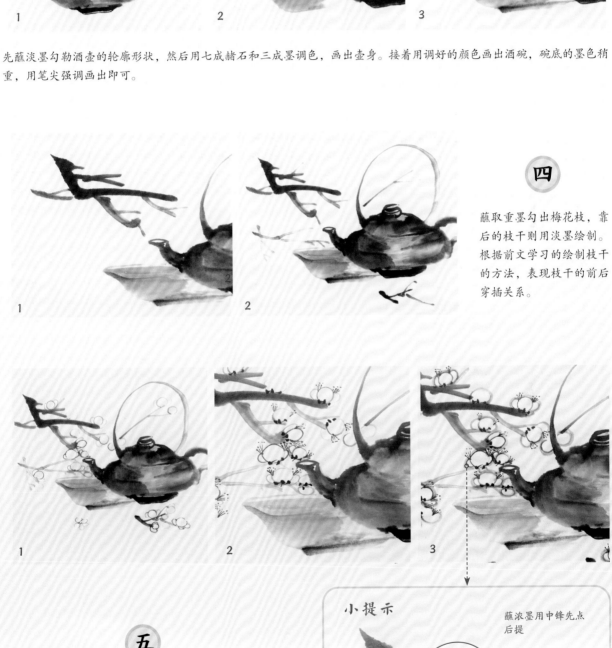

側

側

四

蘸取重墨勾出梅花枝，靠后的枝干则用淡墨绘制。根据前文学习的绘制枝干的方法，表现枝干的前后穿插关系。

1　　　2

中

中

中

1　　　2　　　3

五

用中锋勾勒全部梅花花瓣，勾勒时要表现花苞和花瓣的特点。待墨色干后，用重墨勾勒花蕊，点出花萼。最后用浅花青勾染梅花，完成绘制。

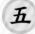

小提示

蘸浓墨用中锋先点后提

蘸浓墨用中锋勾、点、提，绘制梅花花蒂即可，注意笔尖蘸墨后，向不同方向点提。

养生美食 大寒

春节前后闹嚷嚷，
大棚瓜菜不能忘。

红枣炖羊肉

时令美食

大寒节气要特别注意从日常饮食中多摄取一些温热食物，以抗寒、保养阳气。羊肉补中益气，开胃健身，益肾气，红枣可益气补血、健脾和胃。大寒时令美食推荐——『红枣炖羊肉』。

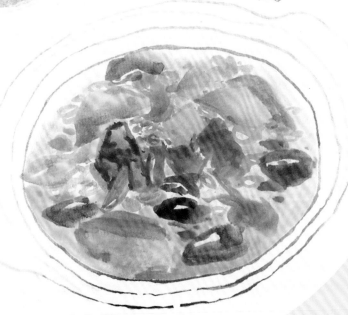

大寒养生

大寒时节的养生要着眼于『藏』，把神气藏于内，不要暴露于外。饮食上可多吃香菜、辣椒、香菇等食物。

香菜

辣椒

香菇

雅物展示——扇面

扇面是中国书画作品的一种表现形式，分为折扇和团扇。在中国历史上，历代书画家都喜欢在扇面上绘画或书写，以抒情达意，或者为他人收藏，或者赠友人以诗留念，是很适合作为赠礼的传统文化物品。

海棠团扇

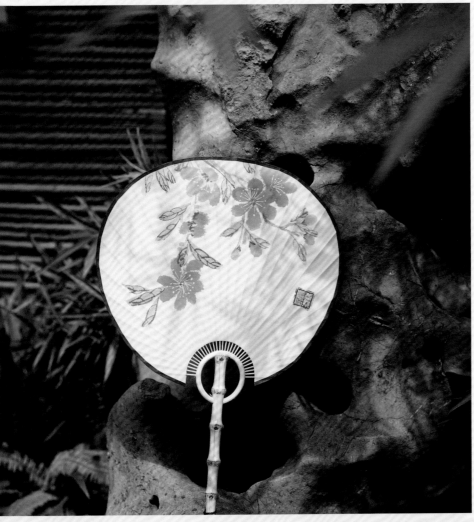

黄花折扇

雅物展示——画作装裱

装裱是装饰书画、碑帖等的一门特殊技艺，可以更好地保存或展示画作。古法装裱制作工艺复杂精致，造价也相对较高，但现有的画框和宣卡纸，使画作装裱变得方便，且适合居室多样的装饰风格。

画板裱作

画框裱作

雅物展示——居家小物

随着家装风格的多样性发展，绘制的精美图案都可以定制或印制在不同的媒介上，成为日常生活中的居家装饰小物，以此丰富我们的生活，同时也能让我们在其中获得乐趣。

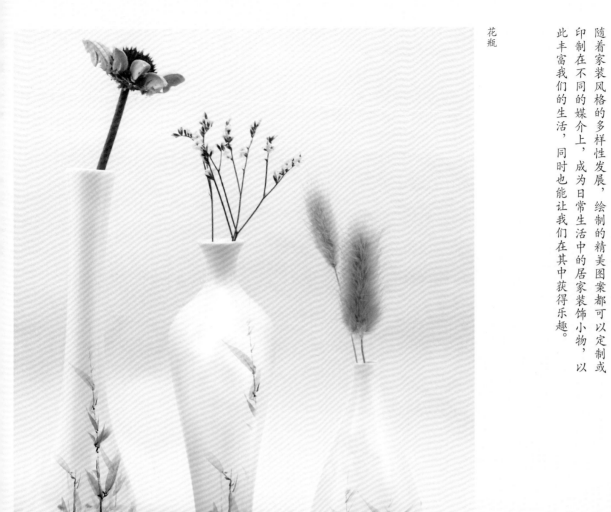

花瓶

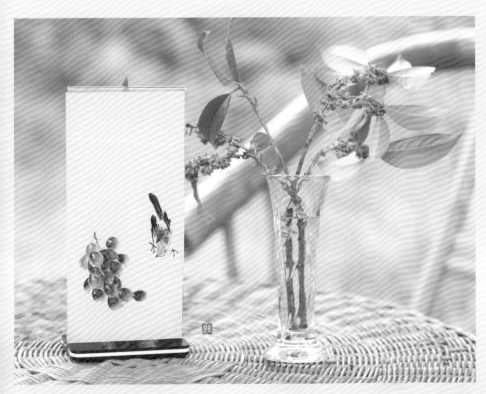

展示牌

雅物展示——文创小物

绘画作品还可以做成简单的文创用品，比如明信片、书签、信封等，作为小礼物赠送他人，既好看、有趣又能展现其用心。

明信片

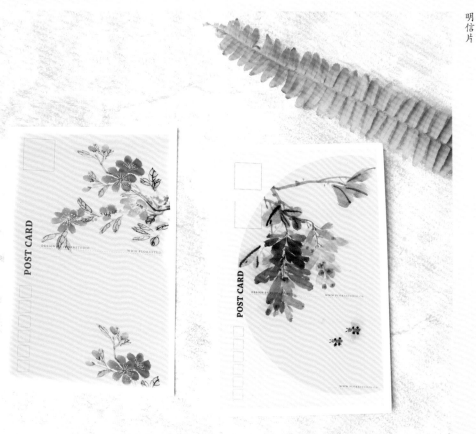

信封

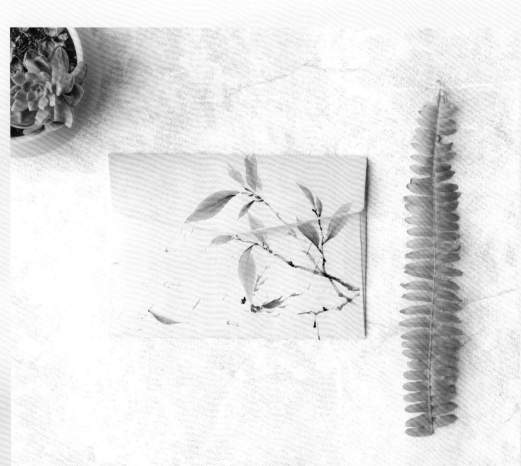

明信片